历代小楷名品精选系列

◎云平 主编 ◎白崂 编

明代小楷精选

王宠 董其昌 黄道周

中原出版传媒集团
中原传媒股份公司
河南美术出版社
·郑州·

图书在版编目（CIP）数据

明代小楷精选 . 王宠　董其昌　黄道周 / 云平主编；白峤编
. — 郑州 : 河南美术出版社 , 2022.1
（历代小楷名品精选系列）
ISBN 978-7-5401-5304-5

Ⅰ . ①明… Ⅱ . ①云… ②白… Ⅲ . ①楷书—法帖—中国—明
代 Ⅳ . ① J292.26

中国版本图书馆 CIP 数据核字 (2020) 第 256774 号

历代小楷名品精选系列

明代小楷精选 王宠　董其昌　黄道周

云平　主编　　白峤　编

出 版 人　李　勇
策　　划　陈　宁
责任编辑　白立献　赵　帅
责任校对　裴阳月
封面设计　吴　超
出版发行　河南美术出版社
地　　址　郑州市郑东新区祥盛街 27 号　邮政编码：450000
电　　话　0371-65727637
印　　刷　河南瑞之光印刷股份有限公司
开　　本　889 毫米 ×1194 毫米　1/16
印　　张　10.5
字　　数　262 千字
版　　次　2022 年 1 月第 1 版
　　　　　2022 年 1 月第 1 次印刷
书　　号　ISBN 978-7-5401-5304-5
定　　价　86.00 元

目录

2008年，河南美术出版社推出《历代小楷精选》一书，我有幸应编辑之约为此书作文。是书出版后，得到了广大读者的广泛好评，至今已再版多次。河南美术出版社在此书的基础上，再次对魏晋至民国年间具有代表性的小楷书法作品进行梳理，编辑出版了《历代小楷名品精选》丛书。

所谓小楷，是相对于中楷、大楷而言的。在三者没有区分之前，小楷在书法的演变过程中所起的作用是很大的。我们从小楷的初创、发展、应用和升华几个阶段来看，小楷不仅承载着从隶书向楷书法度化的过渡转换，而且还是汉字延续的纽带，成为一种艺术性和实用性并存，同时又独立于其他书体的表现形式。因此，我们有必要再对小楷产生、发展的过程做简要的介绍。

千余年来，小楷的发展，一直有着一条非常清晰的脉络。它由三国时期魏国的钟繇所创，钟繇将当时通行的汉隶以及随后出现的章草进行整理，逐渐形成一种以结构扁方、笔画多去隶意为特征的新书体。如其代表作《宣示表》《荐季直表》就运用了这种新书体。这种书体的出现实现了隶书向楷书形体化的演变，对楷书的形成发展以及向法度化转变具有重大的历史意义。因此，钟繇也被后世誉为楷书的『鼻祖』。继承和发扬钟繇书风的是王羲之、王献之父子，其中王羲之的贡献最大。他取法于钟，而又别开生面。其主要贡献是使小楷的表现力更加丰富，在格调平和简静与天姿丽质之中，又流露出一种自然雅逸的气息，如《黄庭经》等。而王献之的小楷

成就和影响虽不及其父，但也另辟蹊径，创造出了英俊豪迈的小楷新风格，如《洛神赋十三行》等。我们可以这样说，王羲之、王献之父子是钟繇小楷向成熟化发展的推动者。他们把小楷书法艺术推向了新的高度，因此小楷书法进入了广泛的应用阶段。

不论是继承还是创新，基本上都无出其右。进入南北朝以后，随着魏碑和写经体的出现，小楷书法进入了新的活力。元代赵孟頫作为『二王』书法继承者，一生倡导恢复『二王』古法，并在楷、行诸体方面身体力行，写出了不同于唐宋时期的新面貌，其小楷代表作《汲黯传》，取法『二王』而又兼备唐人遗韵，为世人所推崇。

此时，大量的墓志铭、造像题记的出现促进了楷书的进一步发展和完善。前者不仅数量大，而且质量高，风格多样，各具特色。最重要的是，这个时期已开始把魏晋小楷逐渐放大，出现多元化的表现形态。可以这样说，南北朝时期是小楷与中楷、大楷的分水岭。自此以后，小楷作为一种独立的艺术形式一直发展到现在。

文化的发展，书法艺术也进入了前所未有的鼎盛时期。最为突出的表现在中楷、大楷方面。公元618年，唐王朝建立，随着政治、经济、文化的发展，书法艺术也进入了前所未有的鼎盛时期。最为突出的表现在中楷、大楷方面。

楷书的法度更加完备，成为主流书体，楷书艺术也因此达到了新的高度。与此同时，小楷书法渐显式微，一直到元代赵孟頫的出现，除钟绍京《灵飞经》影响较大外，其他小楷多见于唐人写经或唐人墓志之中。自唐之后，小楷逐渐成为应用书体。由于初唐欧阳询、虞世南的出现，

真正使小楷书法艺术升华的时期为明、清两代。这两个朝代，由于科举制度的需要，小楷不仅是学子的应试字体，同时也是书法家们表现个性和风格的主要载体。比如明代的王宠、文徵明、黄道周等，不仅将行草书写得神完气足，个性独具，而且其书写的小楷也不让前人，既有古风，又具个人追求。再如明清之际的傅山，行草书似疾风骏马，驰骋千里，表现出高超的驾驭毛笔的能力，其小楷也写得趣意盎然，韵味十足。这一阶段的小楷无论在风格上还是在表现方法上，都是自魏

晋之后，小楷书法进入的一个新的高度。他们或在用笔上，或在结体上，或在体势上，各尽所能，推陈出新，对后世影响深远。虽然晚清至民国时期的小楷风格多样，书家辈出，但其影响未能超越前贤。尽管如此，民国时期的小楷在中国书法历史的长河中，也应占有一席之地。

对书法而言，这套丛书有着非常重要的参考价值。作为书法初学者，从中可以窥视到千余年来小楷的流变，选择自己喜欢的范本进行学习，逐步进入小楷书法艺术的殿堂，探索其中的奥妙。作为研究者，这套丛书收集资料之全面，也是以往其他同类出版物中所不多见的。从中我们可以对比分析出各个时期小楷的书风面貌、变化脉络以及时代特征，尤其是明清时代的小楷书法，对我们今天的小楷创作而言，有着十分重要的启发作用，不仅为我们提供了由师法到创新的路径，而且我们可以从中寻绎出艺术的规律和展示个性的方法。《历代小楷名品精选》的出版定会在读者中产生较大的反响，我期待着。

云平于得水居

2021 年 8 月

鍾繇薦關内侯季直表
臣繇言臣自遭遇先帝忝列
腹心爰自建安之初王師破賊
關東時年荒穀貴郡縣殘
毀三軍餽饟朝不及夕先帝
神略奇計委任得人深山窮谷
民獻米豆道路不絕遂使強敵

钟繇荐关内侯季直表　臣繇言：臣自遭遇先帝，忝列腹心。爰自建安之初，王师破贼关东。时年荒谷贵，郡县残毁，三军馈饷，朝不及夕。先帝神略奇计，委任得人，深山穷谷，民献米豆，道路不绝，遂使强敌。时年荒谷贵，郡

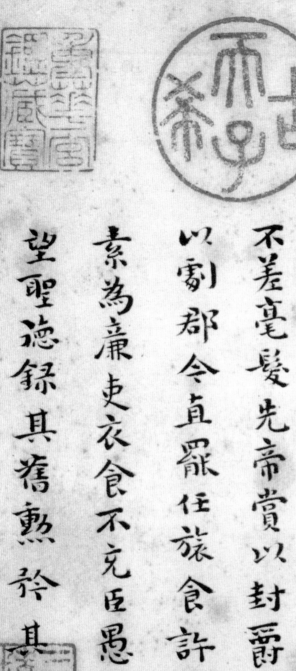
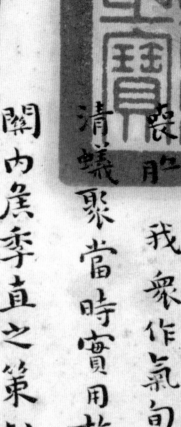
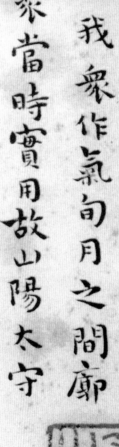
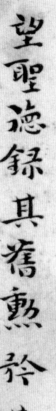

望聖德錄其舊勳矜其老

素為廉吏衣食不充臣愚欲

以劇郡令直罷任旅食許下

不差毫髮先帝賞以封爵授

關內焦季直之策尅期戌事

清蟻聚當時實用故山陽太守

喪胆 我眾作氣旬月之間廓

丧胆。我众作气，旬月之间，廓清蚁聚。当时实用故山阳太守关内侯季直之策，克期成事，不差毫发。先帝赏以封爵，授以剧郡。今直罢任，旅食许下。素为廉吏，衣食不充。臣愚，欲望圣德录其旧勋，矜其老

困，复俾一州，俾图报效。直力气尚壮，必能夙夜保养人民。臣受国家异恩，不敢雷同。见事不言，干犯宸严。臣繇皇恐皇恐、顿首顿首。谨言。 黄初二年八月日司徒东武亭侯臣钟繇表

国復俾一州俾圖報効直

力气尚壮必能夙夜保養人

民臣受國家異恩不敢雷同見

事不言干犯 宸嚴臣繇皇〻

恐〻頓〻首〻謹言

黄初二年八月日司徒東武亭侯臣鍾繇表

尚書宣示孫權所求詔令所報所以博示逯于
卿佐必冀良方出於阿是爹羨之言可擇郎廟
況緜始以踈賤得為前恩橫所斯睍公私見異
愛同骨肉殊遇厚寵以至今日再世榮名同國
休感敢不自量竊致愚慮仍日達晨坐以待旦

尚书宣示孙权所求，诏令所报，所以博示，逯于卿佐，必冀良方出於阿是。爰暨之言可择郎庙，况緜始以疏贱，得为前恩。横所昕睍，公私见异，爱同骨肉，殊遇厚宠，以至今日。再世荣名，同国休戚，敢不自量。窃致愚虑，仍日达晨，坐以待旦。

退思鄙浅圣意所弃则又割意不敢献闻深念天下今为已平权之委质外震神武度其拳拳无有二计高尚自疏况未见信今推款诚欲求见信实怀不自信之心亦宜待之以信而当护其未自信也其所求者不可不许许之而反不必可与求之而不许势必自绝许而不与其曲在己里语曰

退思鄙浅，圣意所弃，则又割意，不敢献闻。深念天下，今为已平，权之委质，外震神武。度其拳拳，无有二计，高尚自疏，况未见信。今推款诚，欲求见信，实怀不自信之心。亦宜待之以信，而当护其未自信也。其所求者，不可不许，许之而反，不必可与，求之而不许，势必自绝，许而不与，其曲在己。《里语》曰：

何以罰與以奪何以怒許不與思省所示報權踪
曲折得宜、神聖之慮非令臣下所能有增益晋
與父若奉事先帝事有數者有似於此粗表二
事以爲令者事勢尚當有所依違顒君思省若
以在所慮可不湏復負節度唯君恐不可采故不
自拜表

『何以罚？与以夺。何以怒？许不与。』思省所示报权疏，曲折得宜，宜神圣之虑。非令臣下所能有增益。

昔与文若奉事先帝，事有数者有似於此。粗表二事，以为今者事势，尚当有所依违，愿君思省。若以在所虑可，

不须复貌。节度唯君，恐不可采，故不白拜表。

義之臨鍾繇帖

墓田丙舍欲使一孫於城西一孫於都
尉府此繇家之嫡正之良者也兄弟共
哀異之哀懷傷切都尉文岱自取禍痛
賢兄慈篤情無有已一門同恤助以悽
愴如何、

王寵 臨《羲之臨鍾繇〈墓田丙舍帖〉》

義之臨鍾繇帖 墓田丙舍，欲使一孫于城西，一孫於都尉府，此繇家之嫡正之良者也。兄弟共哀异之，哀怀伤切。都尉文岱自取祸痛。贤兄慈笃，情无有已；一门同恤，助以凄怆，如何如何！

王宠 临《还示表》

繇白：昨疏还示，知忧虞复深，遂积疾苦，何乃尔耶？盖张乐於洞庭之野鸟，值而高翔，鱼闻而深潜，岂丝磬之响、云英之奏非耶！此所爱有殊，所乐乃异。君能审已而恕物，则常无所结滞矣。钟繇白。

繇白昨疏还示知忧虞复深遂积疾何乃尔耶盖张乐於洞庭之野鸟值而高翔鱼闻而深潜岂丝磬之响云英之奏非耶此所爱有殊所乐乃异君能审已而恕物则常无所结滞矣钟繇白

晋右将军会稽内史王羲之辞世帖　古之辞世者，或被发狂歌，或漆身秽迹，可谓艰矣。今仆坐而获，遂其宿心，其为幸庆，岂非天赐？违天不祥。顷东游还，修治桑果，今盛敷荣。率诸子抱孙游观其间，有一味之甘，割而分之，以娱目前。虽植

晋右將軍會稽內史王羲之辭世帖

古之辭世者或被髮狂歌或漆身穢跡

可謂艱矣今僕坐而獲遂其宿心其為

韋慶豈非天賜違天不祥頃東遊還脩

治桑果今盛敷榮率諸子抱孫遊觀其

間有一味之甘割而分之以娛目前雖植

德無殊邈猶欲教養子孫以敦厚退

遜或有輕爵庶令舉策驟馬仿佛萬

石之風君謂此何如遇重熙之當與安

石東遊山海并行田盡地利頤養閒

暇衣食之餘欲與私親時共歡醼雖

不能興言詠嘯杯飲滿語田里所行故

德无殊邈，犹欲教养子孙以敦厚退逊，或有轻爵，庶令举策数马，仿佛万石之风，君谓此何如？遇重熙，去当与安石东游山海，并行田尽地利，颐养闲暇。衣食之余，欲与私亲，时共欢宴。虽不能兴言咏，衔杯饮满，语田里所行，故

以為撫掌之資其為得意可勝言耶
常依陸賈班嗣楊王孫之處世甚欲
希風數子老夫志願盡於此也君察
此當有一言不真所謂賢者志其大不
肖志其小無緣見君故悉心而言以當
一面

以为抚掌之资，其为得意，可胜言耶？常依陆贾、班嗣、杨王孙之处世，甚欲希风数子，老夫志愿尽于此也。君察此当有一言不真？所谓贤者志其大，不肖志其小。无缘见君，故悉心而言，以当一面。

黄庭経

上有黄庭下有関元前有幽関後有命門噓吸廬

外出入丹田審能行之可長存黄庭中人衣朱

衣関門壯籥盖兩扉幽関俠之高魏;丹田之

中精氣微玉池清水上生肥靈根堅志下衰中

池有士服朱横下三寸神所居中外相距重関

黄庭经　上有黄庭，下有关元，前有幽阙，后有命门。嘘吸庐外，出入丹田。审能行之可长存。黄庭中人衣朱衣，关门壮籥盖两扉，幽阙侠之高魏魏，丹田之中精气微。玉池清水上生肥，灵根坚固志不衰。中池有士服赤朱，横下三寸神所居。中外相距重闭

之神廬之中務脩治玄雍氣管受精苻急固子
精以自持宅中有士常衣絳子能見之可不病
橫理長尺約其上子能守之可無恙呼噏廬間
以自償保守兒堅身受慶方寸之中謹盖藏精
神還歸老復壯俠以幽闕流下竟養子玉樹令
可壯至道不煩不旁迕靈臺通天臨中野方寸

之，神庐之中务修治。玄雍气管受精苻，急固子精以自持。宅中有士常衣绛，子能见之可不病。横理长尺约其上，子能守之可无恙。呼噏庐间以自偿，保守貌坚身受庆。方寸之中谨盖藏，精神还归老复壮。侠以幽阙流下竟，灵台通天临中野，方寸养子玉树令可壮。至道不烦不旁迕，灵台通天临中野，方寸

16

之中至關下玉房之中神門戶既是公子教我
者明堂四達法海負真人子丹當我前三關之
間精氣深子欲不死脩崑崘絳宮重樓十二
級宮室之中五采集六神之子中池立下有長城
玄谷邑長生要眇房中急棄損搖俗專子精寸
田尺宅可治生繫子長流心安寧觀志流神三

之中至关下。玉房之中神门户，既是公子教我者。明堂四达法海员，真人子丹当我前。三关之间精气深，子欲不死修昆仑。绛宫重楼十二级，宫室之中五采集。赤神之子中池立，下有长城玄谷邑。长生要眇房中急，弃捐摇俗专子精。寸田尺宅可治生，系子长流心安宁。观志流神三

奇靈閑暇無事脩太平常存玉房視明達時念
大倉不飢渴役使六丁神女謁開子精路可長
活匝室之中神所居洗心自治無敢汙歷觀五
藏視節度六府脩治潔如素虛無自然道之故
物有自然事不煩垂拱無為心自安體虛無之
居在廉閒寂莫曠然口不言恬惔無為遊德園

積精香潔玉女存作道憂柔身獨居扶養性命
守虛無恬愉無為何思慮羽翼以成正扶疏長
生久視乃飛去五行參差同根節三五合氣要
本一誰與共之升日月抱珠懷玉和子室子自
有之持無失即欲不死藏金室出月入日是吾
道天七地三回相守升降五行一合九玉石落

积精香洁玉女存。作道忧柔身独居，扶养性命守虚无，
恬淡无为何思虑。羽翼以成正扶疏，长生久视乃飞去。
五行参差同根节，三五合气要本一，谁与共之升日月。
抱珠怀玉和子室，子自有之持无失，即欲不死藏金室。
出月入日是吾道，天七地三回相守。升降五行一合九，
玉石落落

是吾寶子自有之何不守心曉根蒂養華采服
天順地合藏精七日之奇吾連相舍崑崙之性
不迷誤九源之山何亭亭中有真人可使令蔽
以紫宮丹城樓俠以日月如明珠萬歲照く非
有期外本三陽物自來內養三神可長生魂欲
上天魄入淵還魂反魄道自然旋璣懸珠環無

20

端玉石戶金蘥身兒堅戴地玄天迫乾坤象以
四時㐫如丹前仰後甲各異門送以還丹與玄泉
象龜引氣致靈根中有真人巾金巾負甲持符
開七門此非枝葉實是根晝夜思之可長存仙
人道士非可神積精所致和專仁人皆食穀與
五味獨食大和陰陽氣故能不死天相既心為

端，玉石户金蘥身貌坚。裁地玄天迫乾坤，象以四时赤如丹。前仰后卑各异门，送以还丹与玄泉。象龟引气致灵根，中有真人巾金巾。负甲持符开七门，此非枝叶实是根，昼夜思之可长存。仙人道士非可神，积精所致和专仁。人皆食谷与五味，独食大和阴阳气，故能不死天相既。心为

國主五藏王受意動靜氣得行道自守我精神
光晝日照照夜自守渴自得飲飢自飽經歷六
府藏卯酉轉陽之陰藏於九常能行之不知老
肝之為氣調且長羅列五藏生三光上合三焦
道飲憎漿我神魂魄在中央隨鼻上下知肥香
立於懸雍通神明伏於老門候天道近在於身

国主五藏王，受意动静气得行，道自守我精神光。昼日照照夜自守，渴自得饮饥自饱。经历六府藏卯酉，转阳之阴藏於九，常能行之不知老。肝之为气调且长，罗列五藏生三光。上合三焦道饮酱浆，我神魂魄在中央。随鼻上下知肥香，立於悬雍通神明。伏於老门候天道，近在於身

22

還自守精神上下開分理通利天地長生草七
孔已通不知老還坐陰陽天門候陰陽下于嚨
喉通神明過華蓋下清且涼入清泠淵見吾形
其成還丹可長生下有華蓋動見精立於明堂
臨丹田將使諸神開命門通利天道至靈根陰
陽列希如流星肺之為氣三焦起上服伏天門

还自守。精神上下开分理，通利天地长生草。七孔已通不知老，还坐阴阳天门候，阴阳下于咙喉通神明，过华盖下清且凉。入清泠渊见吾形，其成还丹可长生。下有华盖动见精，立於明堂临丹田。将使诸神开命门，通利天道至灵根，阴阳列布如流星，肺之为气三焦起，上服伏天门

候故道闚離天地存童子調利精華調髮齒額

色潤澤不復白下于嚨喉何落〃諸神皆會相

求索下有絳宮紫華色隱在華蓋通六合專守

諸神轉相呼觀我諸神辟除耶其成還歸與大

家至於胃管通虛無閉塞命門如玉都壽專萬

歲將有餘脾中之神舍中宮上伏命門合明堂

候故道。窥离天地存童子，调利精华调发齿，颜色润泽不复白。下于咙喉何落落，诸神皆会相求索。下有绛宫紫华色，隐在华盖通六合。专守诸神转相呼，观我诸神辟除耶。其成还归与大家，至於胃管通虚无。闭塞命门如玉都，寿专万岁将有余。脾中之神舍中宫，上伏命门合明堂。

通利六府調五行金木水火土為王日月列宿
張陰陽二神相得下玉英五藏為主腎家尊伏
於大陰藏其形出入二竅舍黃庭呼吸廬閒見
吾形强我葪骨血脈盛悦惚不見過清靈恬愉
無欲遂得生還於七門飲大淵道我玄雝過清
靈閒我仙道與奇方頭戴白素距丹田沐浴華

池生靈根被髮行之可長存二府相得開命門

五味皆至善氣還常能行之可長生

永和十二秊五月廿四日五山陰縣寫

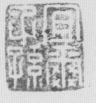

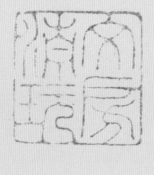

池生灵根。被发行之可长存，二府相得开命门。五味皆至善气还，常能行之可长生。 永和十二年五月廿四日五山阴县写。

26

樂毅論　夏侯泰初

世人多以樂毅不時拔莒即墨為劣是以敘而

論之夫求古賢之意宜以大者遠者先之必迂

迴而難通然後已焉可也今樂氏之趣或者其

未盡乎而多劣之是使前賢失指於將来不亦

惜哉觀樂生遺燕惠王書其殆庶乎機合乎道

乐毅论　夏侯泰初　世人多以乐毅不时拔莒即墨为劣，是以叙而论之。夫求古贤之意，宜以大者远者先之，必迂回而难通，然后已焉可也，今乐氏之趣，或者其未尽乎，而多劣之。是使前贤失指於将来，不亦惜哉，观乐生遗燕惠王书，其殆庶乎机，合乎道

以終始者與其喻昭王曰伊尹放大甲而不疑
大甲受放而不怨是存大業於至公而以天下
為心者也夫欲極道之量務以天下為心者必
致其主於盛隆合其趣於先王苟君臣同符斯
大業定矣于斯時也樂生之志千載一遇也亦
將行千載一隆之道豈其局蹟當時止於無并

以终始者与？其喻昭王曰：『伊尹放大甲而不疑，大甲受放而不怨，是存大业於至公，而以天下为心者也，夫欲极道之量，务以天下为心者』，必致其主於盛隆，合其趣於先王。苟君臣同符，斯大业定矣。于斯时也，乐生之志，千载一遇也，亦将行千载一隆之道，岂其局迹当时，止於兼并

而已哉夫兼并者非樂生之所屑彊燕而慶道
又非樂生之所求也不屑苟得則心無近事不
求小成斯意無天下者也則舉齊之事所以運
其機而動四海也夫討齊以明燕主之義此兵
不興於為利矣圍城而害不加於百姓此仁心
著於遐邇矣舉國不謀其功除暴不以威力此

而已哉？夫兼并者，非乐生之所屑；强燕而废道，又非乐生之所求也。不屑苟得，则心无近事；不求小成，斯意兼天下者也。则举齐之事，所以运其机而动四海也，夫讨齐以明燕主之义，此兵不兴于为利矣；围城而害不加于百姓，此仁心著于遐迩矣，举国不谋其功，除暴不以威力，此

至德全於天下矣，邁全德以率列國則幾於湯武之事矣樂生方恢大綱以縱二城牧民明信以待其弊使即墨莒人顧仇其上頓糧干戈賴我猶親善守之智無所之施然則求仁得仁即墨大夫之義也任窮則從微子適周之道也開彌廣之路以待田單之徒長容善之風以申齊

至德全於天下矣；邁全德以率列国，则几於汤武之事矣。乐生方恢大纲，以纵二城；牧民明信，以待其弊。使即墨莒人顾仇其上，愿释干戈，赖我犹亲，善守之智，无所之施。然则求仁得仁，即墨大夫之义也；任穷则从，微子适周之道也。开弥广之路，以待田单之徒；长容善之风，以申齐

士之志使夫忠者遂節通者義著昭之東海屬
之華裔我澤如春下應如草道光宇宙賢者託
心鄰國傾慕四海延頸思戴燕主仰望風聲二
城必從則王業隆矣雖淹留於兩邑乃致速於
天下不幸之變世所不圖敗於垂成時運固然
若乃逼之以威劫之以兵則攻取之事求欲速

士之志。使夫忠者遂节，通者义著。昭之东海，属之华裔。我泽如春，下应如草。道光宇宙，贤者托心。邻国倾慕，四海延颈。思戴燕主，仰望风声。二城必从，则王业隆矣。虽淹留于两邑，乃致速于天下。不幸之变，世所不图。败于垂成，时运固然，若乃逼之以威，劫之以兵，则攻取之事，求欲速

之功。使燕齐之士流血於二城之间。侈杀伤之残，示四国之人。是纵暴易乱，贪以成私。邻国望之，其犹豺虎。既大堕称兵之义，而丧济弱之仁。亏齐士之节，废廉善之风。掩宏通之度，弃王德之隆。虽二城几於可拔，霸王之事，逝其远矣。然则燕虽兼齐，其与邻敌何

之功使燕齊之士流血於二城之間侈殺傷之
殘示四國之人是縱暴易亂貪以成私鄰國望
之其猶豺虎既大堕稱兵之義而喪濟弱之仁
虧齊士之節廢廉善之風掩宏通之度棄王德
之隆雖二城幾於可拔霸王之事逝其遠矣然
則燕雖兼齊其與世主何以殊哉其與鄰敵何

以相傾樂生豈不知拔二城之速了哉顧城拔
而業亦豈不知不速之致變顧業亦與變同由
是言之樂生不屠二城其亦未可量也
晉右軍將軍王羲之書樂毅論貞觀六年十
一月十五日中書令河南郡開國公臣褚遂
良奉

以相倾？乐生岂不知拔二城之速了哉？顾城拔而业乖，岂不知不速之致变？顾业乖与变同。由是言之，乐生不屠二城，其亦未可量也。 晋右军将军王羲之书《乐毅论》，贞观六年十一月十五日中书令、河南郡开国公臣褚遂良奉

敕審定及排類
貞觀時命褚遂良定右軍書以樂毅論為正
書第一遂摹六本賜魏徵等此其一也

敕审定及排类。贞观时命褚遂良定右军书以《乐毅论》为正书第一，遂摹六本赐魏徵等，此其一也。

畫像讚

大夫諱朔字寧倩平原厭次人也魏建安中分

厭次以為樂陵郡故又為郡人焉先生事漢武

帝漢書具載其事先生瓌瑋博達思周變通以

濁世不可以富樂也故薄游以取位苟出不可

以直道也故頡抗以傲世不可以垂訓故正諫

画像赞　大夫讳朔，字曼倩，平原厌次人也。魏建安中，分厌次以为乐陵郡，故又为郡人焉。先生事汉武帝，汉书具载其事。先生瑰玮博达，思周变通，以浊世不可以富乐也，故薄游以取位；苟出不可以直道也，故颉抗以傲世。不可以垂训，故正谏

35

以明节。明节不可以久安也，故谈谐以取容。洁其道而秽其迹，清其质而浊其文。驰张而不为耶，进退而不离群。若乃远心旷度，瞻智宏材。倜傥博物，触类多能。合变以明算，幽赞以知来。自三坟五典、八素九丘、阴阳图纬之学，百家众流之论，周给敏捷之辨，枝离覆逆之数，经脉药石

以明節明節不可以久安也故談諧以取容潔
其道而穢其跡清其質而濁其文弛張而不為
耶進退而不離羣若乃遠心曠度瞻智宏材倜
儻博物觸類多能合變以明算幽讚以知来自
三墳五典八素九丘陰陽圖緯之學百家眾流
之論周給敏捷之辯枝離覆逆之數經脉藥石

之藝射御書計之術乃研精而究其理不習而
盡其巧經目而諷於口過耳而闇於心夫其明
濟開豁苞含弘大淩轢卿相嘲唅豪傑戲萬乘
若寮友視疇列如草芥雄節邁倫高氣蓋世可
謂拔乎其萃遊方之外者也談者又以先生噓
吸沖和吐故納新蟬蛻龍變棄世登仙神友造

之艺，射御书计之术，乃研精而究其理，不习而尽其巧，经目而讽於口，过耳而暗於心。夫其明济开豁，苞含弘大，凌轹卿相，嘲唅豪杰，戏万乘若寮友，视畴列如草芥。雄节迈伦，高气盖世可谓拔乎其萃，游方之外者也。谈者又以先生嘘吸冲和，吐故纳新；蝉蜕龙变，弃世登仙；神友造

化靈爲星辰此又奇怪恍惚不可備論者也大

人来守此國僕自京都言歸定省覩先生之縣

邑想先生之高風徘佪路寢見先生之遺像道

遙城郭覩先生之祠宇慨然有懷乃作頌曰

矯矯先生肥遁居貞退弗終否進亦避榮臨世

濯足稀古振纓涅而無滓既濁能清無滓伊何

化，灵为星辰。此又奇怪恍惚，不可备论者也。大人来守此国，仆自京都言归定省，睹先生之高风；徘徊路寝，见先生之遗像；逍遥城郭，睹先生之祠宇。慨然有怀，乃作颂曰：矫矫先生，肥遁居贞。退弗终否，进亦避荣。临世濯足，稀古振缨。涅而无滓，既浊能清。无滓伊何。

高明剋柔能清伊何視淬若浮樂在必行憂儉
冈憂跨世淩時遠蹈獨遊瞻望往代爰想遐蹤
邈邈先生其道猶龍染跡朝隱和而不同棲遲
下位聊以従容我来自東言適茲邑敬問墟墳
企佇原濕虛墓徒存精靈永戢民思其軌祠宇
斯立俳佪寺寢遺像在圖周游祠宇庭序荒蕪

高明克柔。能清伊何，视污若浮。乐在必行，处俭阁忧。跨世凌时，远蹈独游。瞻望往代，爰想遐踪。邈邈
先生，其道犹龙。染迹朝隐，和而不同。栖迟下位，聊以从容。我来自东，言适兹邑。敬问墟坟，
虚墓徒存，精灵永戢。民思其轨，祠宇斯立。徘徊寺寝，遗像在图。周游祠宇，庭序荒芜。

榱棟傾落草莱弗除肅肅先生豈焉是居是弗

刑遊遊我情昔在有德罔不遺靈天秩有禮神

鑒孔明仿彿風塵用垂頌聲

永和十二年五月十三日書與王敬仁

榱栋倾落，草莱弗除。肃肃先生，岂焉是居。是居弗刑，游游我情。昔在有德，罔不遗灵。天秩有礼，神鉴孔明。仿佛风尘，用垂颂声。 永和十二年五月十三日书与王敬仁。

孝女曹娥碑

孝女曹娥者上虞曹盱之女也其先与周同

末胄荒沉爰来適居盱能撫節安歌婆娑樂神

以漢安二年五月時迎伍君逆濤而上為水所

淹不得其屍時娥年十四號慕思盱哀吟澤畔

旬有七日遂自投江以漢安迄于元嘉元年青

孝女曹娥碑 孝女曹娥者，上虞曹盱之女也。其先与周同祖，末胄荒沉，爰来适居。盱能抚节安歌，婆娑乐神。以汉安二年五月时，迎伍君。逆涛而上，为水所淹，不得其尸。时娥年十四，号慕思盱，哀吟泽畔，旬有七日，遂自投江。以汉安迄于元嘉元年青

龍在辛卯莫之有表度尚設祭之誄辭曰
伊惟孝女曄〻之姿偏其返而令色孔儀窈窕
巧咲倩兮宜其室家在洽之陽待禮未施嗟喪
慈父彼蒼伊何無父孰怙訴神告哀赴江永號
視死如歸是以眇然輕絕投入沙泥翩〻孝女
乍沉乍浮或泊洲嶼或在中深或趨湍瀬或還

龙在辛卯，莫之有表。度尚设祭之，诔辞曰：伊惟孝女，晔晔之姿。偏其返而，令色孔仪。窈窕巧笑倩兮。

宜其室家，在洽之阳。待礼未施，嗟丧慈父。彼苍伊何？无父孰怙！诉神告哀，赴江永号，视死如归。是以

眇然轻绝，投入沙泥。翩翩孝女，乍沉乍浮。或泊洲屿，或在中流。或趋湍濑，或还

波濤千夫共聲悼痛萬餘觀者填道雲集路衢
深淚掩淨驚慟國都是以哀姜哭市杞崩城隅
或有勉面引鏡用刀坐臺待水抱樹而燒於戲
孝女德茂此傳何者大國防禮自備豈況庶賤
露屋草茅不扶自直不鏤而雕越梁過宋比之
有殊哀此貞厲千載不渝嗚呼哀哉亂曰

波涛。千夫共声，悼痛万余。观者填道，云集路衢。流泪掩涕，惊恸国都。是以哀姜哭市，杞崩城隅。或有勉面引镜，用刀坐台待水，抱树而烧。於戏孝女，德茂此传。何者大国，防礼自修。岂况庶贱，露屋草茅。不扶自直，不镂而雕。越梁过宋，比之有殊。哀此贞厉，千载不渝。呜呼哀哉！乱曰：

銘勒金石質之乾坤歲毀曆祀丘墓恕毀光于

后土顯照天人生賤死貴義之利門何悵華落雕令

雕令早分葩艷窈窕永世配神若堯二女為湘

夫人時效髣髴已招後昆

右黃庭樂毅畫像曹娥出自寶晉齋皆

宋搨之善者暇日漫臨一過

铭勒金石，质之乾坤。岁数历祀，丘墓起坟。光於后土，显照天人。生贱死贵，义之利门。何怅华落，雕令早分。葩艳窈窕，永世配神。若尧二女，为湘夫人。时效仿佛，已招后昆。　右《黄庭》《乐毅》画像《曹娥》出自宝晋斋，皆宋拓之善者，暇日漫临一过。

官奴小女玉潤病來十餘日不令民知昨
來忽發瘤至今轉篤又苦頭癰以
潰尚不足憂癰痛少有差者憂之燋
心良不可言頃者艱疾未之有良由
民為家長不能剋已憼偹訓化上下

官奴小女玉润病来十余日，不令民知。昨来忽发瘤，至今转笃，又苦头痈，头痈以溃，尚不足忧。瘤病少有差者，忧之燋心，良不可言。顷者艰疾，未之有良由。民为家长，不能克己，勤修训化，上下

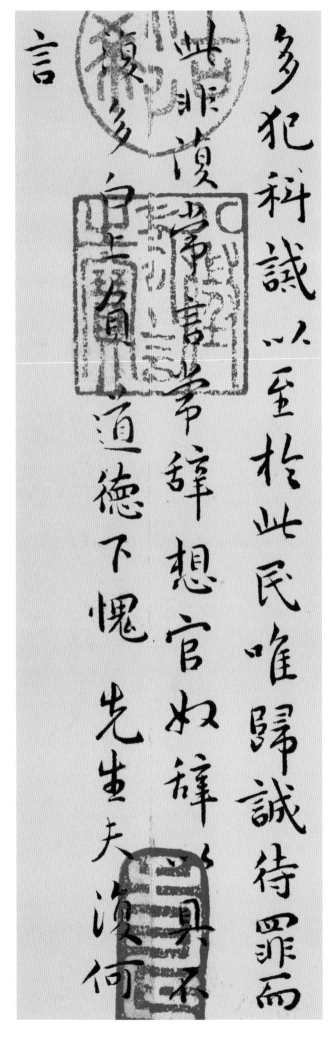

多犯科誡，以至於此。民唯归诚待罪，而此非复常言常辞。想官奴辞以具，不复多白。上负道德，下愧先生，夫复何言。

王大令洛神十三行真跡

嬉左倚采旄右蔭桂旗攘皓
腕於神滸兮採
湍瀨之玄芝余情悦其淑美兮心悵蕩而不怡
無良媒以接歡兮詫微波以通辭願誠素之先
達兮解玉珮以要之嗟佳人之信脩兮羌習禮

王大令洛神十三行真迹。嬉。左倚采旄，右荫桂旗。攘皓捥於神浒兮，采湍瀨之玄芝。余情悦其淑美兮，心怅荡而不怡。无良媒以接欢兮，托微波以通辞。愿诚素之先达兮，解玉珮以要之。嗟佳人之信修兮，羌习礼

而明诗。抗琼珶以和予兮，指潜渊而为期。执拳拳之款实兮，惧斯灵之我欺。感交甫之弃言，怅犹豫而狐疑。收和颜以静志兮，申礼防以自持。於是洛灵感焉，徙倚彷徨。神光离合，乍阴乍阳。擢轻躯以鹤立，若将飞而未翔。践椒涂之郁烈

而明詩抗瓊珶以和予兮指潛淵而為期執拳拳之款實兮懼斯靈之我欺感交甫之棄言悵猶豫而狐疑收和顏以靜志兮申禮防以自持於是洛靈感焉徙倚彷徨神光離合乍陰乍陽擢輕軀以鶴立若將飛而未翔踐椒塗之郁烈

兮，步衡薄而流芳。超长吟以慕远兮，声哀厉而弥长。尔乃众灵杂遝，命畴啸侣。或戏清流，或翔神渚，或采明珠，或拾翠羽。从南湘之二姚兮，携汉滨之游女。叹匏瓜之无匹兮，咏牵牛之独处。扬轻袿之猗靡兮，翳修袖以延伫。体迅飞……

子敬好写《洛神赋》，人间合有数本，此其一焉，宠。

臣獻之言臣違遠墳墓奄冉五載罔極
之思實結于中前去郡已具陳聞尓時
聖恩垂矜甚欲申其情事但以被徵有大例
故令曲成之仁不遂臣於朝職不同并急之
制令欲特乞假百日以泄私□ 猶復欲與

臣献之言：臣违远坟墓，奄冉五载，冈极之思，实结于中。前去郡已具陈，闻尔时圣恩垂矜，甚欲申其情事，但以被征有大例，故令曲成之仁不遂。臣于朝职，不同并急之制。今欲特乞假百日，以泄私□。犹复欲与

中表少叙分张之怀。又臣姊刘氏在余杭，当暂过省。若不得此，不容回展。伏惟天慈，物通其志，必蒙听许，以私上闻。伏用只悚。臣言。

羲之言霜寒伏顧

聖軆與時御冝不滕馳情謹附承

動静臣羲之言　右臨逸少帖

羲之言：霜寒，伏愿圣体与时御冝，不胜驰情，谨附承动静。臣羲之言。右临逸少帖。

永和九年歲在癸丑暮春之初會于會稽山陰
之蘭亭脩禊事也羣賢畢至少長咸集此地有
崇山峻嶺茂林脩竹又有清流激湍暎帶左右
引以為流觴曲水列坐其次雖無絲竹管弦之
盛一觴一詠亦足以暢敘幽情是日也天朗氣

永和九年，岁在癸丑，暮春之初，会于会稽山阴之兰亭，修禊事也。群贤毕至，少长咸集。此地有崇山峻岭，茂林修竹；又有清流激湍，映带左右，引以为流觞曲水，列坐其次。虽无丝竹管弦之盛，一觞一咏，亦足以畅叙幽情。是日也，天朗气

清惠風和暢仰觀宇宙之大俯察品類之盛所
以遊目騁懷足以極視聽之娛信可樂也夫人
之相與俯仰一世或取諸懷抱悟言一室之內
或因寄所託放浪形骸之外雖趣舍萬殊靜躁
不同當其欣於所遇暫得於己快然自足不知

清，惠风和畅，仰观宇宙之大，俯察品类之盛，所以游目骋怀，足以极视听之娱，信可乐也。夫人之相与，俯仰一世，或取诸怀抱，悟言一室之内；或因寄所托，放浪形骸之外。虽趣舍万殊，静躁不同，当其欣於所遇，暂得於己，快然自足，不知

老之将至。及其所之既倦，情随事迁，感慨系之矣。向之所欣，俯仰之间，以为陈迹，犹不能不以之兴怀。况修短随化，终期于尽。古人云：『死生亦大矣。』岂不痛哉！每揽昔人兴感之由，若合一契，未尝不临文嗟悼，不能喻之於怀。固知一死生

为虚诞，齐彭殇为妄作。后之视今，亦由今之视昔。悲夫！故列叙时人，录其所述，虽世殊事异，所以兴怀，其致一也。后之揽者，亦将有感於斯文。　丁亥七月上浣漫临定武本兰亭。

為虛誕齊彭殤為妄作後之視令亦由令之視昔　悲夫故列叙時人錄其所述雖世殊事異所以興懷其致一也後之攬者亦將有感扵斯文　丁亥七月上浣漫臨定武本蘭亭

過秦論

秦并無諸廣山東三十餘郡繕津關據險塞脩

甲兵而守之然陳涉以戍卒散亂之眾數百奮

臂大呼不用弓戟之兵鉏耰白梃望屋而食橫

行天下秦人阻險不守關梁不闔長戟不刺強

弩不射楚師深入戰於鴻門曾無藩籬之艱於

过秦论　秦并兼诸侯山东三十余郡，缮津关，据险塞，修甲兵而守之。然陈涉以戍卒散乱之众数百，奋臂大呼，不用弓戟之兵，钼耰白梃，望屋而食，横行天下。秦人阻险不守，关梁不阖，长戟不刺，强弩不射。楚师深入，战於鸿门，曾无藩篱之艰。於

是山東大擾諸侯並起豪傑相立秦使章邯將
而東征章邯國以三軍之眾要市於外以謀其上
群臣之不信可見於此矣子嬰立遂不寤籍使
子嬰有庸主之才僅得中佐山東雖亂秦地
可全而有宗廟之祀未當絕也秦地被山帶河
以為固四塞之國也自繆公以來至於秦王廿

是山东大扰，诸侯并起，豪杰相立。秦使章邯将而东征，章邯国以三军之众要市於外，以谋其上。群臣之不信，可见於此矣。子婴立，遂不寤。籍使子婴有庸主之才，仅得中佐，山东虽乱，秦地之可全而有，宗庙之祀未当绝也。秦地被山带河以为固，四塞之国也。自缪公以来，至於秦王，廿

餘君常為諸侯雄豈世世賢哉其勢居然也且

天下嘗同心并力而攻秦矣當此之時賢智並

列良將行其師賢相通其謀然困於阻險而不

能進秦乃延入戰而為之開關百萬之徒逃北

而遂壞豈勇力智慧不足哉形不利勢不便也

秦小邑并大城守險塞而軍高壘毋戰閉關據

徐君，常为诸侯雄。岂世世贤哉？其势居然也。且天下尝同心并力而攻秦矣。当此之时，贤智并列，良将行其师，贤相通其谋，然困於阻险而不能进，秦乃延入战而为之开关，百万之徒逃北而遂坏。岂勇力智慧不足哉？形不利，势不便也。秦小邑并大城，守险塞而军，高垒毋战，闭关据

阸，荷戟而守之。诸侯起於匹夫，以利合，非有素王之行也。其交未亲，其下未附，名为亡秦，其实利之也。彼见秦阻之难犯也，必退师。安土息民，以待其敝，收弱扶败罢，以令大国之君，不患不得意於海内。贵为天子，富有天下，而身为禽者，其救败非也。秦王足己不问，遂过而不变。二世

阸荷戟而守之諸侯起於匹夫以利合非有素
王之行也其交未親其下未附名為亡秦其實
利之也彼見秦阻之難犯也必退師安土息民
以待其敝收弱扶敗罷以令大國之君不患不
浮意於海內貴為天子富有天下而身為禽者
其救敗非也秦王足己不問遂過而不變二世

受之國而不改暴虐以重禍子嬰孤立無親危

弱無輔三主惑而終身不悟亡不亦宜乎當此

時也世非無知深慮知化之士也然所以不敢

盡忠拂過者秦俗多忌諱之禁忠言未卒于口

而身為戮沒矣故使天下之士傾耳而聽重足

而立鉗口而不言是以三主失道忠臣不敢諫

受之，国而不改，暴虐以重祸。子婴孤立无亲，危弱无辅。三主惑而终身不悟，亡，不亦宜乎？当此时也，世非无知深虑知化之士也，然所以不敢尽忠拂过者，秦俗多忌讳之禁，忠言未卒于口而身为戮没矣。故使天下之士，倾耳而听，重足而立，钳口而不言。是以三主失道，忠臣不敢谏，

智士不敢谋天下已乱奸不上闻岂不哀哉先
王知雍蔽之伤国也故置公卿大夫士以饰法
设刑而天下治其疆也禁暴诛乱而天下服其
弱也五伯征而诸侯从其削也内附宇外附而
社稷存故秦之盛也繇法严刑而天下振及其
衰也百姓怨望而海内畔矣故周五序浔其道

智士不敢谋，天下已乱，奸不上闻，岂不哀哉！先王知雍蔽之伤国也，故置公卿、大夫、士，以饰法设刑，而天下治。其强也，禁暴诛乱而天下服。其弱也，五伯征而诸侯从。其削也，内附宇外附而社稷存。故秦之盛也，繁法严刑而天下振；及其衰也，百姓怨望而海内畔矣。故周五序得其道，

62

而千餘歲不絕秦本末並失故不長久由此觀
之安危之統相去遠矣野諺曰前事之忘後事
之師也是以君子為國觀之上古驗之當世參
以人事察盛衰之理審權勢之宜去就有序變
化應時故曠日持久而社稷安矣

古臨褚河南書

而千余岁不绝。秦本末并失，故不长久。由此观之，安危之统相去远矣。野谚曰：『前事之忘，后事之师也。』是以君子为国，观之上古，验之当世，参以人事，察盛衰之理，审权势之宜，去就有序，变化应时，故旷日持久而社稷安矣。

右临褚河南书

聖主得賢臣頌

夫荷旃被毳者難與道純綿之麗密蓁兖舍糗
者不足與論太牢之滋味今臣僻在西蜀生於
窮巷之中長於蓬茨之下無有遊觀廣覽之知
顧有至愚極陋之累不足以塞厚望應明旨雖
然敢不略陳其愚心而抒情素記曰恭惟春秋

圣主得贤臣颂　夫荷旃被毳者，难与道纯绵之丽密；蓁藜含糗者，不足与论太牢之滋味。今臣僻在西蜀，生于穷巷之中，长于蓬茨之下，无有游观广览之知，顾有至愚极陋之累，不足以塞厚望，应明旨。虽然，敢不略陈其愚心，而抒情素！记曰：恭惟《春秋》

法五始之要在乎審巳正統而巳夫賢者國家
之噐用也所任賢則趨舍省而功施普噐用利
則用力少而就效眾故工人之用鈍噐也勞筋
苦骨終日砣砣及至巧冶鑄干將之樸清水淬
其鋒越砥歛其鍔水斷蛟龍陸郪犀革忽若篲
泛塵途如此則使離婁督繩公輸削墨雖崇臺

法五始之要，在乎审已正统而已。夫贤者，国家之器用也。所任贤，则趋舍省而功施普；器用利，则用力少而就效众。故工人之用钝器也，劳筋苦骨，终日砣砣。及至巧冶铸干将之朴，清水淬其锋，越砥敛其锷，水断蛟龙，陆郪犀革，忽若篲泛尘途。如此则使离娄督绳，公输削墨，虽崇台

五層延袤百丈而不溷者工用相得也庸人之

御駑馬亦傷吻敝策而不進於行胸喘膚汗人

極馬倦及至駕齧膝驂乘旦王良執靶韓哀附

輿縱騁馳騖忽如景靡過都越國蹶如歷塊追

奔電逐遺風周流八極萬里一息何其遼哉人

馬相得也故服絺綌之涼者不苦盛暑之欝燠

五层，延袤百丈而不溷者，工用相得也。庸人之御驽马，亦伤吻敝策而不进於行，胸喘肤汗，人极马倦。及至驾啮膝，骖乘旦，王良执靶，韩哀附舆，纵骋驰骛，忽如景靡，过都越国，蹶如历块；追奔电，逐遗风，周流八极，万里一息。何其辽哉！人马相得也。故服绨绤之凉者，不苦盛暑之郁燠，

襲狐貉之煖者不憂至寒之悽愴何則有其具者易其備體人君子亦聖王之所以易海内也是以嘔喻受之開寬裕之路以延天下之英俊也夫竭知附賢者必建仁策索遠求士者必樹伯迹昔周公躬吐握之勞故有圖空之隆齊桓設庭燎之禮故有匡合之功由此觀之君人者

襲狐貉之煖者，不忧至寒之凄怆。何则？有其具者易其备。贤人君子，亦圣王之所以易海内也。是以呕喻受之，开宽裕之路，以延天下之英俊也。夫竭知附贤者，必建仁策；索远求士者，必树伯迹。昔周公躬吐握之劳，故有圄空之隆；齐桓设庭燎之礼，故有匡合之功。由此观之，君人者

67

勤於求賢而逸於得人人臣亦然昔賢者之未
遭遇也圖事揆策則君不用其謀陳見恫誠則
上不然其信進仕不得施故斥逐又非其愆是
故伊尹勤於鼎俎太公困於鼓刀百里自鬻窜
子飯牛離此患也及至遇明君遭聖主也運籌
合上意諫諍得見聽進退得閱其忠任職得行

其術去卑辱奧渫而升於朝離蔬釋蹻而享膏
梁剖符錫壤而光祖考傳之子孫以資說士故
世必有聖知之君而後有賢明之臣故虎嘯而
風冽龍興而致雲蟋蟀俟秋吟蜉蝣出以陰易
曰飛龍在天利見大人詩曰思皇多士生此王
國故世平主聖俊乂將自至若堯舜禹湯文武

其术，去卑辱奥渫而升於朝，离蔬释蹻而享膏粱，剖符锡壤，而光祖考，传之子孙，以资说士。故世必有圣知之君，而后有贤明之臣。故虎啸而风冽，龙兴而致云，蟋蟀俟秋吟，蜉蝣出以阴。《易》曰：『飞龙在天，利见大人。』《诗》曰：『思皇多士，生此王国。』故世平主圣，俊乂将自至，若尧、舜、禹、汤、文、武

之君獲稷契皐陶伊尹呂望之臣明明在朝穆
穆布列聚精會神相得益章雖伯牙操遞鍾逢
門子彎烏號猶未足以喻其意也故聖主必待
賢臣而弘功業俊士亦俟明主以顯其德上下
俱欲歡然交欣千載一會論說無疑翼乎如鴻
毛遇順風沛乎若巨魚縱大壑其浮意如此則

之君，获稷、契、皋陶、伊尹、吕望之臣，明明在朝，穆穆布列，聚精会神，相得益章。虽伯牙操递钟，逢
门子弯乌号，犹未足以喻其意也。故圣主必待贤臣而弘功业，俊士亦俟明主以显其德。上下俱欲，欢然交欣，逢
千载一会，论说无疑，翼乎如鸿毛遇顺风，沛乎若巨鱼纵大壑。其得意如此，则

胡禁不止曷令不行化溢四表橫被無窮遐夷

獻貢萬祥畢臻是以聖主不徧窺望而視已明

不殫傾耳而聽已聰恩從祥風翺德與和氣遊

太平之責塞優游之望得遵遊自然之勢恬淡

無為之塲休徵自至壽考無疆雍容垂拱永永

萬年何必偃仰屈伸若彭祖嘔噓呼吸如喬松

胡禁不止，曷令不行？化溢四表，横被无穷。遐夷献贡，万祥毕臻。是以圣主不遍窥望而视已明，不殚倾耳而听已聪。恩从祥风翔，德与和气游，太平之责塞，优游之望得。遵游自然之势，恬淡无为之场，休征自至，寿考无疆，雍容垂拱，永永万年。何必偃仰屈伸若彭祖，呴嘘呼吸如乔松，

眇然絕俗離世哉詩曰濟々多士文王以寧蓋
信乎其以寧也

右臨顏魯公書

時丁亥重九在石湖精舍

眇然绝俗离世哉！诗曰：『济济多士，文王以宁。』盖信乎其以宁也！
右临颜鲁公书，时丁亥重九在石湖精舍。

太上老君常清靜經

老子曰大道無形生育天地大道無情運行日

月大道無名長養萬物吾不知其名強名曰道

夫道者有清有濁有靜天清地濁天動地

靜男清女濁男動女靜降本流末而生萬物清

者濁之源動者靜之基人能常清靜天地悉皆

太上老君常清静经　老子曰：『大道无形，生育天地；大道无情，运行日月；大道无名，长养万物。吾不知其名，强名曰道。夫道者，有清有浊，有动有静。天清地浊，天动地静；男清女浊，男动女静。降本流末，而生万物。清者浊之源，动者静之基。人能常清静，天地悉皆

观其物，物无其物。三者既悟，唯见於空。观空亦空，空无所空，所空既无，无无

归。夫人神好清而情挠之，人心好静而欲牵之。常能遣其欲而心自静，澄其心而神自清。自然六欲不生，三毒消灭。所以不能者，为心未澄也，欲未遣也。能遣之者，内观其心，心无其心；外观其形，形无其形；远

归夫人神好清而情挠之人心好静而慾牵之

常能遣其慾而心自静澄其心而神自然

六慾不生三毒消滅所以不能者為心未澄也

慾未遣也能遣之者内觀其心心無其心外觀

其形形無其形遠觀其物物無其物三者既悟

唯見於空觀空亦空空無所空所空既無無無

亦無無既無湛然常寂寂無所寂慾豈能生

慾既不生即是真靜真常應物真常得性常應

常靜常清靜矣如此真靜漸入真道名為得道

雖名得道實無所得為化眾生名為得道能悟

之者可傳聖道

老君曰上士不爭下士好爭上德不德下德執

亦无。无无既无，湛然常寂。寂无所寂，欲岂能生？欲既不生，即是真静。真常应物，真常得性。常应常静，常清静矣。如此真静，渐入真道，名为得道。虽名得道，实无所得。为化众生，名为得道。能悟之者，可传圣道。」

老君曰：『上士不争，下士好争；上德不德，下德执

德執著之者不名道德眾生所以不得真道者
謂見妄心既見妄心即矜其身既矜其身即著
萬物既著萬物即生貪求既生貪求即是煩惱
煩惱妄想憂苦身心便遭濁辱流浪生死常沉
苦海永失真道真常之道悟者自得得吾道者
常清靜矣

德，执著之者，不名道德。众生所以不得真道者，谓见妄心。既见妄心，即矜其身。既矜其身，即著万物。即生贪求。既生贪求，即是烦恼。烦恼妄想，忧苦身心。便遭浊辱，流浪生死，常沉苦海，永失真道。真常之道，悟者自得，得吾道者，常清静矣。」

太上老君常清静經

仙人葛玄曰吾得真道嘗誦此經萬遍此經是

天人所習不傳下士吾昔受之於東華帝君東

華帝君受之於金闕帝君金闕帝君受之於西

王母皆口口相傳不記文字吾令於世書而録

之上士悟之昇為天官中士悟之南宫列仙下

太上老君常清静经　仙人葛玄曰：『吾得真道，尝诵此经万遍。此经是天人所习，不传下士。吾昔受之于东华帝君。东华帝君受之于金阙帝君，金阙帝君受之于西王母。皆口口相传，不记文字。吾今于世书而录之。上士悟之，升为天官；中士悟之，南宫列仙；下

士悟之在世長年遊行三界昇入金門
左玄真人曰學道之士持誦此經萬遍十天善
神護佑其人玉符保身金液鍊形形神俱妙與
道合真正一真人曰家有此經悟解之者災瘴
不侵眾聖護門神昇上界朝拜高尊功滿得就
想感帝君誦持不退身騰紫雲
右臨柳誠懸書時十月朔日也

士悟之，在世长年，游行三界，升入金门。』　左玄真人曰：『学道之士，持诵此经万遍，十天善神护佑其人，玉符保身，金液炼形，形神俱妙，与道合真。』　正一真人曰：『家有此经，悟解之者，灾瘴不侵，众圣护门，神升上界，朝拜高尊，功满得就，想感帝君。诵持不退，身腾紫云。』　右临柳诚悬书，时十月朔日也。

破邪論序

太子中書舍人虞世南撰并書

若夫神妙無方非籌算能測至理凝艮豈繩准

所知寔乃常道無言有崖斯絶安可馮諸天縱

窺其窅真者乎至如五門六度之源半字一乘

之教九流百氏之目三洞四擒之文苟可以經

破邪论序　太子中书舍人虞世南撰并书。　若夫神妙无方，非筹算能测，至理凝艮，岂绳准所知？实乃常道无言，有崖斯绝，安可冯诸天纵，窥其窅冥者乎？至如五门六度之源，半字一乘之教，九流百氏之目，三洞四擒之文，苟可以经

緯闡其圖詎可以心力到其境者英猷茂實代
有人焉法師俗姓陳穎川人晉司空群之後自
梁及陳世傳纓冕爰祖乃伯累業□□
學三論名聞朝野長該眾典　振殊俗威儀肅
穆介節淹通留連清翰發摛微隱比地方春
用顯仁之量如愚若訥外闇內明之巧固能智

纬阐其图，讵可以心力到其境者？英猷茂实，代有人焉。法师俗姓陈，颍川人，晋司空群之后。自梁及陈，世传缨冕，爰祖乃伯，累业□□。法师少学三论，名闻朝野，长该众典，□振殊俗，威仪肃穆。介节淹通，留连清翰，发摛微隐。比地方春，□用显仁之量；如愚若讷，外暗内明之巧。固能智

同測海道亞彌天豈止操類山濤神侔庾亮而
已尒其文情乃典而不野麗而有則猶八音之
並奏等五色以相宣道行則納正見於三空拯
群生於入苦旣學博而心下亦守卑而調高貝
釋種之樑棟　　人之羽儀者矣加以賑乏扶危
先人後已重風光之拂昭林牖愛山水之負帶

同測海，道亚弥天，岂止操类山涛，神侔庾亮而已。尒其文情，乃典而不野，丽而有则，犹八音之并奏，等五色以相宣。道行则纳正见於三空，拯群生於人苦，既学博而心下，亦守卑而调高，[则]释种之梁栋，[□]人之羽仪者矣。加以赈乏扶危，先人后已，重风光之拂昭林牖，爱山水之负带

81

煙霞頤力是融晦迹肥遁以隋開皇之末隱於

青溪山之鬼峪洞焉迴構巖崖虧日月空飛戶

牖則吐納風雲其間採五芝而偃仰遊八禪而

寢息餌松荣於溪澗披薜荔於山阿皆合掌歸

依摩頂問道經行恬靜十有餘年然其疊嶂危岑

岑崟松巨蟄野老之所栖盤古賢之所遊踐莫

烟霞，愿力是融，晦迹肥遁，以隋开皇之末，隐於青溪山之鬼峪洞焉。迴构岩崖，亏日月；空飞户牖，则吐纳风云。其间采五芝而偃仰，游八禅而寝息，饵松荣於溪涧，披薜荔於山阿。皆合掌归依，摩顶问道，经行恬静，十有余年。然其叠嶂危岑，苌松巨蟄，野老之所栖盘，古贤之所游践，莫

不身至目覩攀穴指歸仍撰青溪山記一卷見
行於世太史令傅弈學業膚淺識慮非長乃穿
鑿短篇馮陵匹覺將恐震茲布鼓竊比雷門中
庸之人頗成阻　法師憝彼後昆又撰破邪論
一卷雖知虞衛同奏表異者九成蠅驥並驅見
喬者千里終須朱紫各色清濁分流訶以凡測

不身至目睹，攀穴指归。仍撰《青溪山记》一卷，见行於世。太史令傅弈，学业肤浅，识虑非长，乃穿凿短篇，凭陵正觉，将恐震兹布鼓，窃比雷门，中庸之人，颇成阻□。法师憝彼后昆，又撰《破邪论》一卷。虽知虞卫同奏，表异者九成；蝇骥并驱，见奇者千里。终须朱紫各色，清浊分流，诃以凡测

聖之疊責以俗校真之咎引文證理非道則儒

曲致深情指的周密莫不轍亂旗靡旎解氷銷

入室有操吊之圖厥角無容頭之地於是傳寫

不窮流布長世若披雲而見日同迷蹤而得道

法師著述之性速而且理凡厥勒成多所遺逸

令散採所得詩賦碑誌讚頌箴誡記傳戒論及

三教系譜釋老宗源等合成卅餘卷法師與儀
情敦淡水義等金蘭雖服制義異儀而風期
是篤輒以藤緶聯彼珪璋編為次第其詞云
尒

右臨虞永興書

三教系谱、释老宗源等，合成卅余卷。法师与仆，情敦淡水，义等金兰，虽服制义异仪，而风期是笃，辄以藤緶联彼珪璋，编为次第，其词云尔。　右临虞永兴书。

有唐撫州南城縣麻姑山仙壇記　顏真卿撰并書

麻姑者葛稚川神仙傳云王遠字方平欲東之括蒼

山過吳蔡經家教其尸解如蛇蟬也經去十餘季忽

還語家言七月七日王君當来過到期日方平乘羽

車駕五龍各異色旌旗道導従威儀赫弈如大將也

既至坐須史引見經父兄因遣人與麻姑相聞亦莫知

有唐抚州南城县麻姑山仙坛记　颜真卿撰并书。

麻姑者，葛稚川《神仙传》云：「王远，字方平，欲东之括苍山，过吴蔡经家，教其尸解，如蛇蝉也。经去十余年忽还，语家言：『七月七日王君当来过。』到期日，方平乘羽车，驾五龙各异色，旌旗导从，威仪赫弈，如大将也。既至，坐须臾，引见经父兄。因遣人与麻姑相闻，亦莫知

麻姑是何神也言王方平敬報久不行民間今來在
此想麻姑能蹔來有頃信還但聞其語不見所使人
曰麻姑再拜不見忽已五百餘季尊卑有序修敬無
階思念久煩信承在彼登山顛倒而先被記當按行
蓬萊今便蹔往如是便還三即親觀頗不即去如此兩
時間麻姑來三時不先聞人馬聲既至從官當半於方

麻姑是何神也。言王方平敬报，久不行民间，今来在此，想麻姑能暂来。有顷信还，但闻其语，不见所使人。

曰："麻姑再拜：不见忽已五百余年。尊卑有序，修敬无阶。思念久，烦信，承在彼登山颠倒，而先被记当

按行蓬莱。今便暂往，如是便还，还即亲观，愿不即去。"如此两时间，麻姑来。来时不先闻人马声。既至，

从官当半於方

平也麻姑至蔡經亦舉家見之是好女子年十八九
許頂中作髻餘髮垂之至要其衣有文章非錦綺
光彩耀日不可名字皆世所無有也得見方平為起
立坐定各進行廚金盤玉杯無限美膳多是諸華
香氣達於內外擗麟脯行之麻姑自言接侍以来見
東海三為桑田向間蓬萊水乃淺於往者會時略半

平也。麻姑至、蔡经亦举家见之。是好女子，年十八九许，顶中作髻，余发垂之至要。其衣有文章，而非锦绮，光彩耀日，不可名字，皆世所无有也。得见方平，方平为起立。坐定，各进行厨。金盘玉杯，无限美膳，多是诸华，而香气达于内外，擗麟脯行之。麻姑自言：「接待以来见东海三为桑田。向间蓬莱水，乃浅于往者，会时略半

也豈將復還為陸陵乎方平笑曰聖人皆言海中行
復揚塵也麻姑欲見蔡經母及婦經弟婦新產數十
曰麻姑望見之已知曰噫且止勿前即求少許米便以
擲之隨地即成丹沙方平笑曰姑故年少吾了不
喜復作此曹狡獪變化也麻姑手似鳥爪蔡經心中
念言背蛘時得此爪以杷背乃佳也方平已知經心

也，岂将复还为陆陵乎？」方平笑曰：「圣人皆言，海中行复扬尘也。」麻姑欲见蔡经母及妇，经弟妇新产数十日，麻姑望见之，已知。曰：「噫！且止勿前。」即求少许米，便以掷之，堕地即成丹沙。方平笑曰：「姑故年少，吾了不喜复作此曹狡狯变化也。」麻姑手似鸟爪，蔡经心中念言：「背蛘时，得此爪以杷背，乃佳也。」方平已知经心也。」方平已知经心

中念言即使人牽經鞭之曰麻姑者神人汝何忽謂
其爪可以杷背耶見鞭著經背亦不見有人持鞭者
方平告經曰吾鞭不可妄得也大曆三季真卿刺撫
州按圖經南城縣有麻姑山頂有古壇相傳云麻姑
於此得道壇東南有池中有紅蓮近忽變碧石今又
白矣池北下壇傍有杉松皆偃蓋時聞步虛鐘磬之

中念言，即使人牽經鞭之，曰：「麻姑者神人，汝何忽謂其爪可以杷背耶？」見鞭著經背，亦不見有人持鞭者。方平告經曰：「吾鞭不可妄得也。」大歷三年，真卿刺撫州。按《圖經》，南城縣有麻姑山，頂有古壇，相傳云麻姑於此得道。壇東南有池，中有紅蓮，近忽變碧，今又白矣。池北下壇傍有杉松，皆偃蓋，時聞步虛鐘磬之

音東南有瀑布淙下三百餘尺東北有石崇觀高石中
猶有螺蚌殼或以為桑田所變西北有麻源謝靈運詩
題入華子崗是麻源第三谷恐其處也源口有神
祈雨輒應開元中道士鄧紫陽於此習道蒙名入大
同殿修功德廿七季忽見虎駕龍車二人軌節於庭
中顧謂其友竹務猷曰此迎我也可為吾奏願欲歸

葬本山仍請立廟於壇側

投龍於瀑布石池中有黃龍見

命增修仙宇真儀侍従雲鶴之類於戲

於茲嶺南真遺壇於龜源花姑表異於井山今女

道士黎瓊仙季八十而容色益少曾妙行夢瓊仙而

滄花絕粒紫陽姪男曰德誠繼修香火弟子譚仙巖

玄宗従之天寶五載

玄宗感焉乃

自麻姑發迹

葬本山。』仍请立庙於坛侧，玄宗从之。天宝五载，投龙於瀑布，石池中有黄龙见。玄宗感焉，乃命增修仙宇、真仪、侍从、云鹤之类。於戏！自麻姑发迹於兹岭，南真遗坛於龟源，花姑表异於井山。今女道士黎琼仙，年八十而容色益少，曾妙行梦琼仙而餐花绝粒。紫阳侄男曰德诚，继修香火；弟子谭仙岩，

法箓尊严。而史玄洞，左通玄、邹郁华，皆清虚服道。非夫地气殊异，江山炳灵，则曷由篆懿流光，若斯之盛者矣？真卿幸承余烈，敢刻金石而志之，时则六年夏四月也。

鲁公小楷，此为极则，聊以效颦，愧不及万一也。丁亥小春之望记。

阴符经 观天之道，执天之行，尽矣。天有五贼，见之者昌。五贼在心，施行于天。宇宙在乎手，万化生乎身。天性，人也。人心，机也。立天之道，以定人也。天发杀机，龙蛇起陆。地发杀机，星辰陨伏。人发杀机，天地反覆。天人合发，万化定基。

陰符經
觀天之道執天之行盡矣天有五賊見之者
昌五賊在心施行于天宇宙在乎手萬化生
乎身天性人也人心機也立天之道以定人
也天發殺機龍蛇起陸地發殺機星辰陨
伏人發殺機天地反覆天人合發萬化定基

性有巧拙可以伏藏九竅之邪在乎三要可
以動靜火生於木禍發必剋姦生于國時動
必潰知之修鍊謂之聖人天生天殺道之理
也天地萬物之盜萬物人之盜人萬物之盜
三盜既宜三才既安故曰食其時百骸理動
其機萬化安人知其神而神不知不神而所以

性有巧拙，可以伏藏。九窍之邪，在乎三要，可以动静。火生于木，祸发必克。奸生于国，时动必溃。知之修炼，谓之圣人。天生天杀，道之理也。天地，万物之盗。万物，人之盗。人，万物之盗。三盗既宜，三才既安。故曰：『食其时，百骸理。动其机，万化安。』人知其神而神，不知不神而所以

神。日月有数，大小有定。圣功生焉，神明出焉。其盗机也。天下莫能见，莫能知。君子得之固穷，小人得之轻命。瞽者善听，聋者善视。绝利一源，用师十倍。三返昼夜，用师万倍。心生於物，死於物，机在目。

天之无恩，而大恩生。迅雷烈风

神日月有數大小有定聖功生焉神明出焉其
盜機也天下莫能見莫能知君子浮之固窮小
人浮之輕命瞽者善聽聾者善視絕利一源
用師十倍三返晝夜用師萬倍心生於物死
於物機在目天之無恩而大恩生迅雷烈風

96

莫不蠢然至樂性餘至靜則薫天之至私用
之至公禽之制在氣生者死之根死者生之
根恩生於害害生恩愚人以天地文理聖代
以時物文理哲　褚遂良奉
勅書一百二十本　右臨河南書

莫不蠢然。至乐性余，至静则廉。天之至私，用之至公。禽之制在气。生者，死之根。死者，生之根。恩生于害，害生恩。愚人以天地文理圣，我以时物文理哲。　褚遂良奉　敕书一百二十本。　右临河南书，

書法自鍾王以逮虞褚顏柳盡態極妍各臻聖域而究其源流仍歸一致其所傳楷書不過上數帖寵自幼學書即留心於此至今未能窺見堂奧也

丁亥小春廿二日識

書法自钟、王以逮虞、褚、颜、柳，尽态极妍，各臻圣域，而究其源流，仍归一致。其所传楷书，不过以上数帖，宠自幼学书即留心于此，然至今未能窥见堂奥也。

丁亥小春廿二日识。

秋日獨行田間逢獵蛙者攜籠挈竿勢

如猛卒余從容導意買而活之籠之製

細口巨腹高不盈二尺有入無出嚴扵

犴狴觀羣蛙中褐衣者十之一青衫者

十之九叩其故荅曰青者貪餌故多得

秋日独行田间，逢猎蛙者，携笼挈竿势如猛卒。余从容导意，买而活之。笼之制，细口巨腹，高不盈二尺，有入无出。严於犴狴。观群蛙中褐衣者十之一，青衫者十之九。叩其故。答曰：『青者贪饵。故多得。』

吾思：人之死利十恒八九。其不好利者，甘饥饿困穷受祸亦鲜，褐蛙之谓与；其好利者，宁胶粘漆固受祸，亦酷青蛙之谓与。

贯休古意，常思李太白仙笔驱造化。玄

吾思人之死利十恒八九其不好利者
甘飢餓困窮受禍亦鮮褐蛙之謂與其
好利者寧膠粘漆固受禍亦酷青蛙之
謂與
貫休古意常思李太白仙筆驅造化玄

宗致之七寶牀席殿龍樓無不可一朝力士脱鞾後紫皇案前五色麟忽然掣斷黄金鎖五湖大浪如銀山滿船載酒搥鼓過賀老成異物顛狂誰敢和寧知江邊墳不是猶醉卧此首本集大載

宗致之七宝床，虎殿龙楼无不可。一朝力士脱靴后，紫皇案前五色麟。忽然掣断黄金锁，五湖大浪如银山。满船载酒搥鼓过。贺老成异物，颠狂谁敢和。宁知江边坟，不是犹醉卧。此首本集□载。

日月至明，有物蝕之。淵潭至清，有物涸之。仙佛至靈，有物魔之。由是觀之，邪不勝正。小人賊天，君子受命。衛懿公好鶴。鶴有乘軒者，及有狄人之難。國人皆曰：『鶴實有祿位，余焉能戰』遂

敗。葉公子高好龍，室屋雕文盡以寫

於是天龍聞而下之，窺頭於窗，拖尾於

堂。葉公見之，弃而還走，失其魂魄五神

無主。是葉公非好龍也，好夫似龍而非

龍也。

敗。叶公子高好龙，室屋雕文尽以写□。於是天龙闻而下之，窥头於窗，拖尾□堂。叶公见之，弃而还走，失其魂魄，五神无□。是叶公非好龙也，好夫似龙而非龙也。

虎豹之力在尾人之力在子弟若子弟

不賢才父兄必見悔猶夫虎豹垂尾何

待卞莊即農夫可以揮鋤而擊矣

裴晉公平淮西後憲宗賜玉帶臨薨欲

還進使記室作表皆不愜乃命子弟執

虎豹之力在尾，人之力在子弟。若子弟不贤才，父兄必见悔。犹夫虎豹垂尾，何待卞庄。即农夫可以挥锄而击矣。

裴晋公平淮西后，宪宗赐玉带。临薨欲还进，使记室作表。皆不惬。乃命子弟执

筆口占狀曰內府珍藏先朝特賜既不

敢將歸地下又不合留向人間謹却封

進聞者歎其簡切而亂世人但知有

傳奇之還帶不知臨終更有還帶一事

也

笔，口占状曰：『内府珍藏，先朝特赐。既不敢将归地下，又不合留向人间。谨却封进。』闻者叹其简切而□乱。世人但知有传奇之还带，不知临终更有还带一事也。

介推抱木而不能藝其功屈子懷沙
不能沉其忠士患無立不患無名
蜘蛛懸一面之網以候愚虫朝廷設千
鍾之祿以招寒士虫不觸網以為幸士
不沾祿以為恥然所謂祿者榮之門辱

介推抱木而不能□其功，屈子怀沙□不能沉其忠。士患无立，不患无名。蜘蛛悬一面之网以候愚虫，朝廷设千钟之禄以招寒士。虫不触网以为幸，士不沾禄以为耻。然所谓禄者，荣之门，辱

106

之基

魏文侯所以名過齊桓公者能尊反干

木敬卜子夏友田子方也文侯禮賢下

士自有等級泒漫然好士以焦頭爛

額為上客雞鳴狗盜為豪傑也

之基。魏文侯所以名过齐桓公者，能尊段干木，敬卜子夏，友田子方也。文侯礼贤下士，自有等级，非若漫然好士以□头烂额为上客，鸡鸣狗盗为豪杰也。

今高宗好養鵓鴿躬自飛放有士人題

詩云鵓鴿飛騰遶帝都朝□放費工

夫何如養箇南來雁沙漠能傳二帝書

高宗聞之召見士人即命補官康與之

在高皇朝以詩章應制與左瑲狎適睿

108

思殿有徽祖御画扇繪事特為卓上

時持玩流涕以起羹墙之悲瑯偶下直

竊至家而康適来留之燕飲漫出以

示康絡瑯入取餚核輒泚笔几閒書一

絶於上曰玉輦宸游事巳室尚餘奎藻

思殿有徽祖御画扇，绘事特为卓绝。上时持玩流涕以起羹墙之悲。瑯偶下直窃携至家，而康适来，留之燕饮，漫出以示。康绐瑯入取肴核，辄泚笔几间，书一绝于上曰：『玉辇宸游事已空，尚余奎藻

绘春风。年年花鸟无穷恨，尽在苍梧夕照中。』珰有顷出，见之大怒。而康醉，无可奈何。明日伺间叩头请死。上大怒。亟取视之，天颜顿霁，但一枘而已。观思陵岂无父兄之情。咏鹅鸽而补官，临御画而

繪春風年年花鳥無窮恨盡在蒼梧夕

照中璮有頃出見之大怒而康醉無可

奈何明日伺間叩頭請死宛上大怒亟取

視之天顏頓霽但一枘而已觀思陵豈

無父兄之情詠鵝鴿而補官臨御畫而

一恸天生奸檜所以汨没其良心也

飞来峰晋咸和中西天僧慧理登此山

嘆曰此是中天竺國靈鷲山之小嶺不

知何年飛来因號其峰曰飛来一曰鷲

嶺王安石詩飛来山上下尋塔聞説鶏

一恸。天生奸桧，所以汨没其良心也。

飞来峰。晋咸和中，西天僧慧理登此山。叹曰：『此是中天竺国灵鹫山之小岭，不知何年飞来，因号其峰曰飞来，一曰鹫岭。』王安石诗：『飞来山上□寻塔，闻说鸡

111

鸣见日升。不畏浮云□望眼，自缘身在最高层。寒夜听雨。坐鸾隐楼晚食罢，拈示诸儿曰：『前说是记山水最上一乘之妙手笔。若云洞壑幽，奇似「我中天竺灵鹫」，便落第二义矣。忽叹何年飞来，又道

鸣见日升亦畏浮云遮望眼自缘身在
寂高层寒夜听雨坐鸾隐楼晚食罢拈
亦诸儿曰前说是记山水最上一乘之
妙手笔若云洞壑幽奇似我中天竺灵
鸾便落第二义矣忽叹何年飞来又道

不知两字茳如石头路滑使诸人無站

脚處後詩盖安石自寫像賛首句言地

步次句況得君三句明指司馬蘇公輩

不能阻其新法之行末句位髙志滿画

出一商君矣何嘗一字詠飛来峰汝曾

「不知」两字。正如石头路滑，使诸人无站脚处。后诗盖安石自写像赞。首句言地步，次句况得君，三句明指司马、苏公辈不能阻其新法之行，末句位高志满，画出一商君矣。何尝一字咏飞来峰。汝曹

读诗文，当求古人精意。虽隔绝千载，脉络□通。如其不然，徒役口耳，与汝终无交涉。之胄，当其□时，君臣之分未定也，而武安王周旋艰险，侍立终

「夫昭烈虽帝室

讀詩文當求古人精意雖隔絕千載脈

絡杵通如其不然徒役口耳與汝終無

交涉

夫昭烈雖帝室之胄當其彼時君臣之

象未定也而武安王周旋艱險侍立終

日及敗於操非降則死而王宛轉必從

斬一將以塞望而全其身以歸故主操

不得而留焉是豈強悍直遂者之所能

辨武史稱其好讀左氏春秋傳其得於

学亦自有不可誣者且吞荆益未定隆

日。及敗於操，非降則死。而王宛转□从，斩一将以塞望，而全其身以归故主。操不得而留焉，是岂强悍直遂者之所能辨哉。史称其好读《左氏春秋传》。其得於学亦自有不可诬者。且□荆益未定，隆

中未起昭烈間關羈旅□人莫敢侮而
獲□大義扵天下者徒以王為之虎臣
耳使王不死及章武之際擬高祖定入
關之功其在蕭曹下哉及王既死而荊
州搆釁漢竟以亡嗚呼王之繫扵漢非

小小也是時操之賊有白之者而權之
為賊未白也自王首辱罵其使不與為
婚使人知權之當擯及權賊王附操而
後其為漢賊者始不得逃乎天下萬世
之公議然操尚知留王以傾權而權不

小小也。是时，操之贼有白之者，而权之为贼未白也。自王首辱骂其使，不与为婚，使人知权之。当摈及权贼，王附操而后其为汉贼者，始不得逃乎天下万世之公议。然操尚知留王以倾权，而权不

能留王以支操。非唯智不操。若而得罪於漢室，亦大矣。故權之為賊自王白之也。操能使蔣幹說周瑜而不敢使張遼說王迺以情告及去且不敢追要亦知王之剛明非其所能擾也此鶴灘錢福

能留王以支操。非唯智不操。若而得罪於汉室，亦大矣。故权之为贼。自王白之也。操能使蒋幹说周瑜，而不敢使张辽说王，乃以情告。及去且不敢追要，亦知王之刚明非其所能扰也。此鹤滩钱福

武安王碑記語也拈出以破趙子龍之

說雲曰國賊在操非孫權也豈足明武

安王春秋之志哉大抵論人多膠柱孔

明云東和孫權北拒曹操後遂執虎女

太子人短王不知權方求婚於王正欲

《武安王碑记》语也，拈出以破赵子龙之说，云曰：『国贼在操，非孙权也。岂足明武安王春秋之志哉。大抵论史多胶柱。』孔明云：『东和孙权，北拒曹操。』后遂执虎女太子口短王，不知权方求婚於王。正欲

119

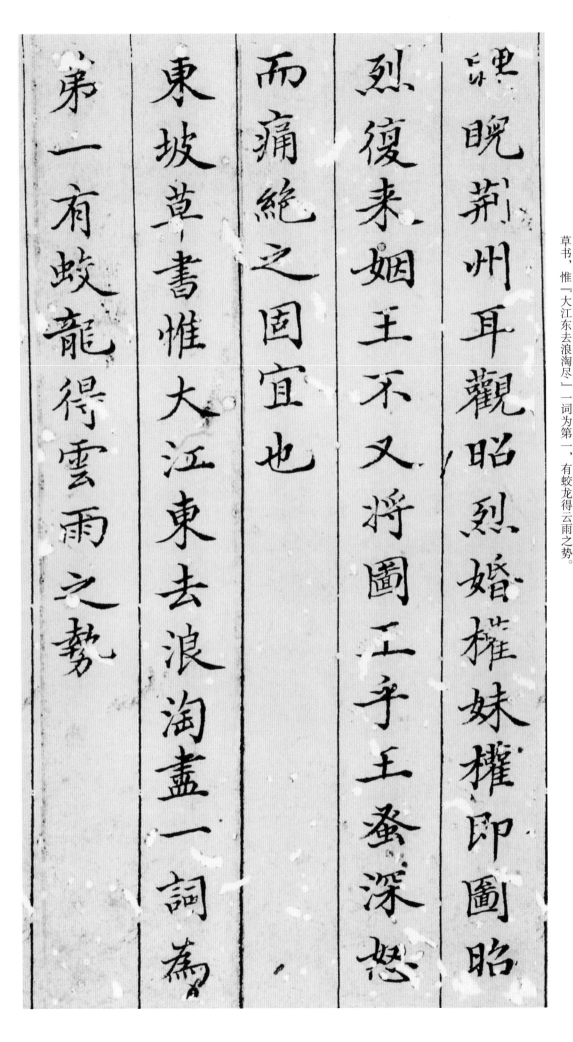

睨荆州耳觀昭烈婚權妹權即圖昭
烈復来姻王不又將圖王乎王蚤深怒
而痛絕之固宜也
東坡草書惟大江東去浪淘盡一詞爲
第一有蛟龍得雲雨之勢

天道下濟吾當如水之就下地道□□

吾當如火之炎上人道不齊吾當如徑

路委蛇以從俗時運否審吾當如雲烟

卷懷以聽命

天道下济，吾当如水之就下；地道□□，吾当如火之炎上；人道不齐，吾当如径路委蛇□从俗；时运否□，吾当如云烟卷怀以听命。

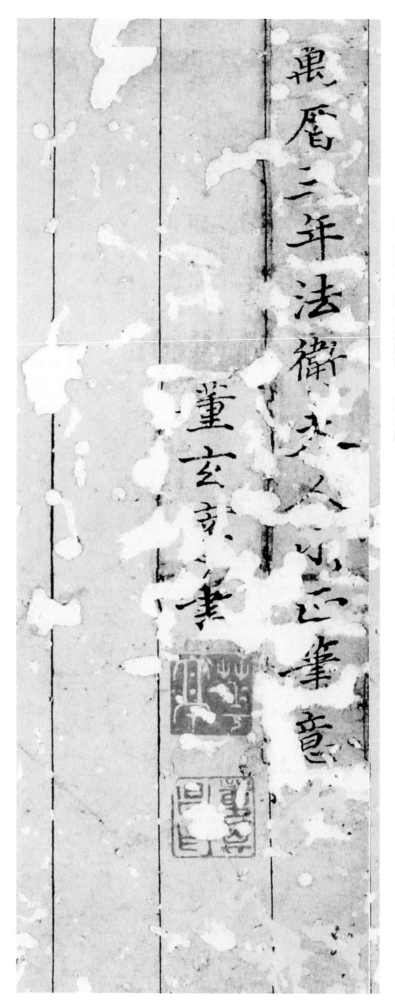

万历□年法卫因人□疋笔意。董玄□书。

雪赋

谢惠连

岁将暮时既昏寒风积愁云繁

梁王不悦遊于兔園乃置尊酒

命賓友名邹生延枚叟相如末至

命屦之右俄而微霰零密雪下王

雪赋　谢惠连　岁将暮，时既昏，寒风积，愁云繁。梁王不悦，游于兔园。乃置尊酒，命宾友。召邹生，延枚叟。相如末至，居客之右。俄而微霰零，密雪下，王

乃歌北風於衛詩詠南山於周雅授
簡於司馬大夫曰抽子秘思騁子妍辭
侔色揣稱為窮人賦之相如於是避席
而起逡巡而揖曰臣聞雪宮建於東
國雪山峙於西域岐昌發詠於来思

乃歌北风於《卫诗》，咏南山於《周雅》，授简於司马大夫曰：『抽子秘思，骋子妍辞，侔色揣称，为寡人赋之。』相如於是避席而起，逡巡而揖，曰：『臣闻雪宫建於东国，雪山峙於西域。岐昌发咏於来思，

124

姬滿申歌於黃竹曹風以麻衣比色

楚謠以幽蘭儷曲盈尺則呈瑞於豐年

裦丈則表弥於陰德雪之時義遠矣

弎請言其始乃玄律窮巖氣升

焦谿涸湯谷凝火井滅溫泉冰沸潭

姬滿申歌於黃竹。《曹风》以麻衣比色，楚谣以《幽兰》俪曲。盈尺则呈瑞於丰年，裦丈则表珍於阴德。雪之时义远矣哉！请言其始。若乃玄律穷，严气升。焦溪涸，汤谷凝。火井灭，温泉冰。沸潭

無涌炎風不興，北戸墐扉裸壤垂繒於
是河海生雲朔漠飛沙連氛累靄掩
日韜霞霰淅瀝而先集雪紛糅而遂
多其爲狀也散漫交錯紛緼蕭索
藹藹浮浮瀲瀲奕奕聯翩飛灑徘徊委

无涌，炎风不兴。北户墐扉，裸壤垂缯。於是河海生云，朔漠飞沙。连氛累霭，掩日韬霞。霰淅沥而先集，雪纷糅而遂多。其为状也，散漫交错，纷缊萧索。藹藹浮浮，瀲瀲奕奕。联翩飞洒，徘徊委

126

积。始缘瓦而冒栋，终开帘而入隙。初便娟于堂庑，末萦盈于衽席。既因方而为珪，亦遇圆而成璧。眄隰则万顷同缟，瞻山则千岩俱白。于是台如重璧，逵若连璐。庭列瑶阶，林挺琼树。皓鹤夺鲜，

白鹇失素，纨袖惭冶，玉颜掩嫮。

白鹇失素纨袖惭冶玉颜掩嫮若乃积雪未亏白日朝鲜烂兮若烛龙衔耀照昆山尔其流滴垂冰缘霤承隅粲兮若冯夷剖蚌列明珠至夫缤纷繁雾之貌浩汗皎洁之仪回散萦积之

若乃积雪未亏，白日朝鲜，烂兮若烛龙，衔耀照昆山。尔其流滴垂冰，缘溜承隅。粲兮若冯夷剖蚌列明珠。至夫缤纷繁雾之貌，浩汗皎洁之仪。回散萦积之

势飛聚凝曜之奇固展轉而無窮嗟

難得而備知若乃申娛玩之無已夜

綿静而多懷風觸檻而轉響月承幌

而通暉酌湘吳之醇酎御狐貉之兼

衣對庭鷗之夕舞瞻雲鴈之孤飛

势，飞聚凝曜之奇，固展转而无穷，嗟难得而备知。若乃申娱玩之无已，夜幽静而多怀。风触槛而转响，月承幌而通晖。酌湘吴之醇酎，御狐貉之兼衣。对庭鸥之夕舞，瞻云雁之孤飞。

129

折園中之芳蕟草摘階上之芳薇
踐霜雪之交積憐枝葉之相違馳遙
思於千里頋接手而同歸鄒陽聞
之憮然心服有懷妍唱敬接末曲於
是乃作而賦積雪之謌：曰攜佳人兮

折园中之芳谖草，摘阶上之芳薇。践霜雪之交积，怜枝叶之相违。驰遥思於千里，愿接手而同归。』邹阳闻之，
憮然心服。有怀妍唱，敬接末曲。於是乃作而赋《积雪》之歌。歌曰：『携佳人兮

披重幄，援绮衾兮坐芳褥。燎薰炉兮炳明烛，酌桂酒兮扬清曲。』又续而为《白雪》之歌。歌曰：『曲既扬兮酒既陈，朱颜酡兮思自亲。愿低帷以昵枕，念褕佩而解绅。怨年岁之易暮，

131

傷後會之無回君寧見階上之白雪
豈鮮耀於陽春歌卒王乃尋繹吟
翫撫覽扼腕顧謂枚叔趍而為亂
曰白羽雖白質以輕兮白玉雖白空
守貞兮未若茲雪回時興滅玄陰凝

伤后会会之无因。君宁见阶上之白雪，岂鲜耀於阳春。歌卒王乃寻绎吟玩，抚览扼腕。顾谓枚叔，起而为乱。

乱曰：『白羽虽白，质以轻兮；白玉虽白，空守贞兮。未若兹雪，因时兴灭。玄阴凝

不昧其潔太陽曜不固其節節豈

我名潔豈我貞憑雲升降從風飄

零值物賦像任地頒形素因遇立汙

隨染成縱心浩然何慮何營

楷書以智永千文為宗極虞永興

不昧其洁，太阳曜不固其节。节岂我名，洁岂我贞。凭云升降，从风飘零。值物赋像，任地颁形。素因遇立，污随染成。纵心浩然，何虑何营。」 楷书以智永千文为宗，极虞永兴

其一变耳。文徵仲学千文得其资媚。予以虞书意入永师，为此一家笔法，若退颖满五簏，未必不合符前人。顾经岁不能成千字卷册，何称习者之门，自分与此道

其一變耳文徵仲學千文得其
姿媚予以虞書意入永師為此
一家筆法若退穎滿五簏未必不
合符前人顧經歲不能成千字
卷冊何稱習者之門自分與此道

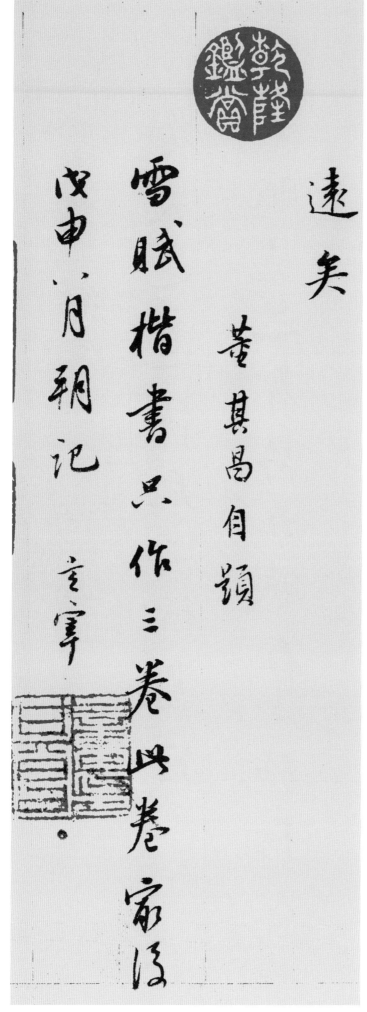

远矣。董其昌自题。雪赋楷书只作三卷，此卷最后。戊申八月朔记。玄宰。

阴符经　观天之道，执天之行，尽矣。天有五贼，见之者昌。五贼在心，施行於天。宇宙在乎手，万化生乎身。

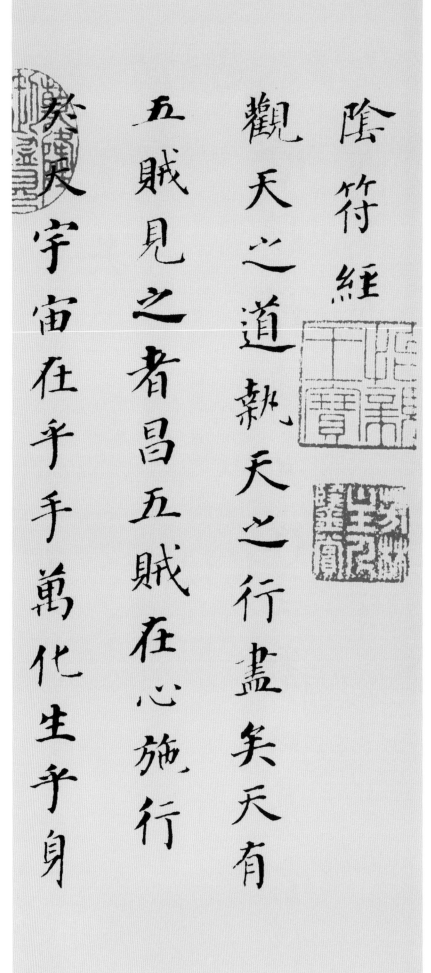

陰符經

觀天之道執天之行盡矣天有

五賊見之者昌五賊在心施行

癸天宇宙在乎手萬化生乎身

天性人也人心機也立天之道

以定人也天發殺機龍蛇起陸

人發殺機天地反覆天人合發

萬化定基性有巧拙可以伏藏

天性，人也。人心，机也。立天之道，以定人也。天发杀机，龙蛇起陆。人发杀机，天地反覆。天人合发，万化定基。性有巧拙，可以伏藏。

九竅之邪在乎三要可以動靜

火生于木禍發必剋奸生于國

時動必潰知之俯鍊謂之聖人

天地萬物之盜也萬物人之盜

九窍之邪，在乎三要，可以动静。火生于木，祸发必克。奸生于国，时动必溃。知之修炼，谓之圣人。天地，

万物之盗也。万物，人之盗

也人萬物之盜也三盜既宜三

才既安故曰食其時百骸理動

其機萬化安人知其神而神不

知不神所以神日月有數小大

也。人，万物之盗也。三盗既宜，三才既安。故曰：『食其时，百骸理。动其机，万化安。』人知其神而神，不知不神所以神。日月有数，小大

有定。圣功生焉，神明出焉。其盗机也，天下莫能见，莫能知。君子得之固躬，小人得之轻命。聋者善听，聋者善视。绝利一

有定聖功生焉神明出焉其盜
機也天下莫能見莫能知君
子得之固躬小人得之輕命
聾者善聽聾者善視絕利一

源用師十倍三反畫夜用師萬

倍心生于物死于物機在目天

之無恩而大恩生迅雷烈風莫

不蠢然至樂性餘至靜性廉天

源，用师十倍。三反昼夜，用师万倍。心生于物，死于物，机在目。天之无恩，而大恩生。迅雷烈风，莫不蠢然。至乐性余，至静性廉。天

之至私，用之至公。禽之制在气。生者，死之根。死者，生之根。恩生於害，害生於恩。时人以天地文理圣，我以时物文理哲。

之至私用之至公禽之制在氣生
者死之根死者生之根恩生於
害害生於恩時人以天地文理
聖我以時物文理哲

信心銘

至道無難唯嫌揀擇但莫憎愛

洞然明白豪釐有差天地懸隔

欲得現前莫存順逆違達順相爭

信心铭 至道无难，唯嫌拣择。但莫憎爱，洞然明白。毫厘有差，天地悬隔。欲得现前，莫存顺逆。违顺相争，

是為心病不識玄旨徒勞念靜

圓同太虛無欠無餘良由取捨

所以不如莫逐有緣勿住空忍

一種平懷泯然自盡止動歸止

是为心病。不识玄旨，徒劳念静。圆同太虚，无欠无余。良由取舍，所以不如。莫逐有缘，勿住空忍。一种平怀，泯然自尽。止动归止，

止更弥动。惟滞两边，宁知一种。一种不通，两处失功。遣有没有，从空背空。多言多虑，转不相应。绝言绝虑，无处不通。归根得旨，随照失宗。

止更弥動惟滞兩邊寧知一種

種不通兩處失功遣有沒有從空

背空多言多慮轉不相應絶言絶

慮無處不通歸根得旨隨照失宗

须臾返照，胜却前空。前空转变，皆由妄见。不用求真，惟须息见。一见不住，慎勿追寻。才有是非，纷然失心。二由一有，一亦莫守。一心不生，万法

須臾返照騰却前空前空轉變皆

由妄見不用求真惟須息見一見

不住慎勿追尋纔有是非紛然失

心二由一有一亦莫守一心不生萬法

無咎無法不生不心能隨境

滅境逐能沉境由能境能由境

欲知兩段元是一空一空同兩含齊

萬象不見精麤寧有偏黨大道體

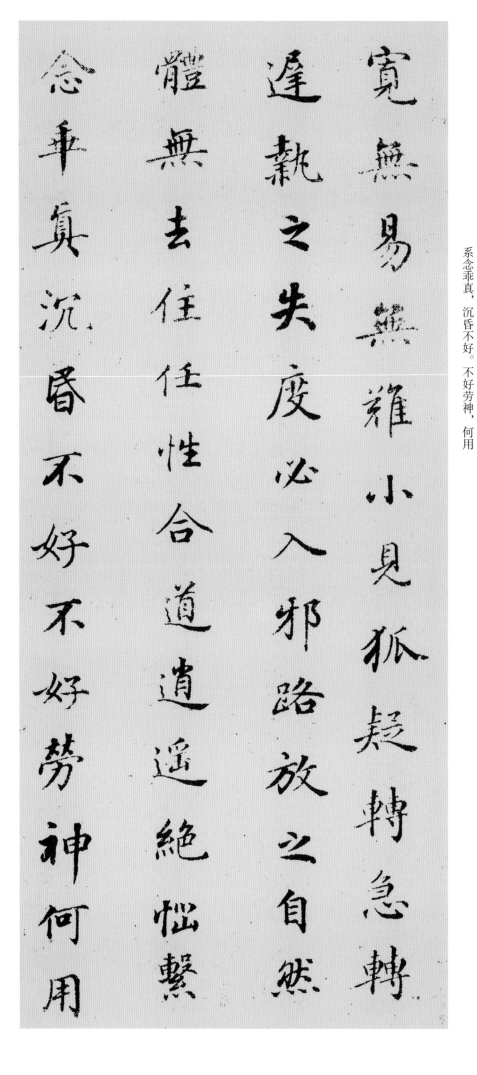

宽，无易无难。小见狐疑，转急转迟。执之失度，必入邪路。放之自然，体无去住。任性合道，逍遥绝恼。系念乖真，沉昏不好。不好劳神，何用

瞬親欲取一乘勿惡六塵六塵不惡

還同正覺智者無爲愚人自縛還

無異法妄自愛著將心用心豈非

大錯迷生寂亂悟無好惡一切二邊

疏亲。欲取一乘，勿恶六尘。六尘不恶，还同正觉。智者无为，愚人自缚。法无异法，妄自爱著。将心用心，岂非大错？迷生寂乱，悟无好恶。一切二边，

良由斟酌。梦幻空花，何劳把捉。得失是非，一时放却。眼若不睡，诸梦自除。心若不异，万法一如。一如体玄，兀尔忘缘。万法齐观，归复自然。泯其

良由斟酌夢幻空花何勞把捉

是非一時放却眼若不睡諸夢自

除心若不異萬法一如一如體玄兀

爾忘緣萬法齊觀歸復自然泯其

所以不可方比止動無動止無

兩既不成一何有爾究竟窮極不存

軌則契心平等所作俱息孤疑淨

正信調直一切不留無可記憶虛

所以，不可方比。止动无动，动止无止。两既不成，一何有尔。究竟穷极，不存轨则。契心平等，所作俱息。

狐疑净，正信调直。一切不留，无可记忆。虚

151

明自照，不劳心力。非思量处，识情难测。真如法界，无他无自。要急相应，唯言不二。不二皆同，无不包容。
十方智者，皆入此宗。宗非延促，一念

明自照不勞心力非思量處識情
難測真如法界無他無自要急相
應唯言不二不二皆同無不包容
十方智者皆入此宗宗非延促一念

萬年無在不在十方目前極小

同大忘絕境界極大同小不見邊

表有即是無無即是有若不如此

必不須守一即一切一切即一但能

万年。无在不在，十方目前。极小同大，忘绝境界。极大同小，不见边表。有即是无，无即是有。若不如此，必不须守。一即一切，一切即一。但能

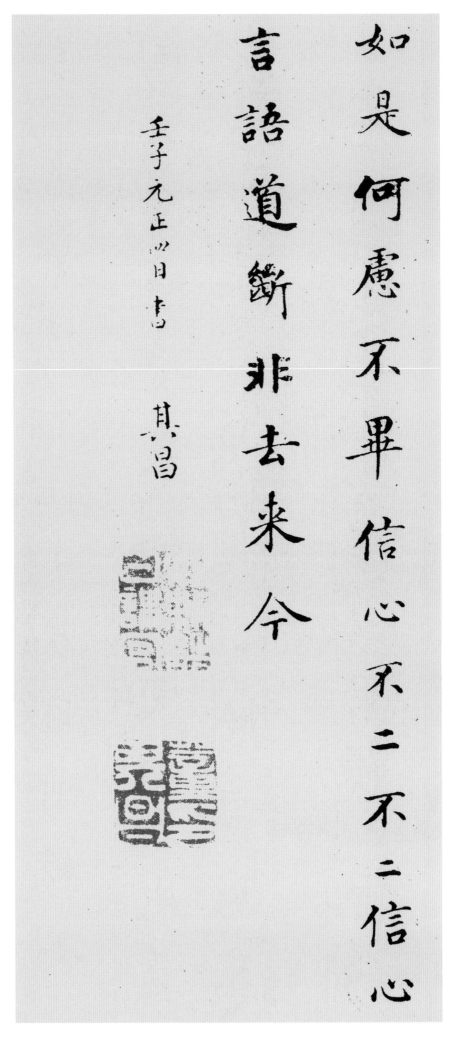

如是，何虑不毕。信心不二，不二信心。言语道断，非去来今。

壬子元正四日书。其昌。

孝經頌

觀夫覆露抽條感滋奮丘攄光魂於七曜

麗精魄於五峙兌震之命頂踵離坎之交脈

理莫不循本瑬標依經出緯象天地之自然

直斗柄之所會故有藥蓋疏其毛髮雲漢藻

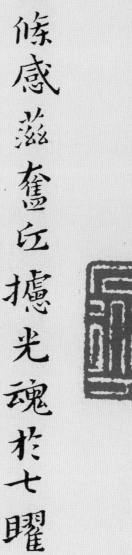

《孝经颂》 观夫覆露抽条、感滋奋江、攄光魂于七曜，丽精魄于五峙，兑震之命，顶踵离坎之交，脉理莫不循本。登标依经出纬，象天地之自然，直斗柄之所会，故有华益疏其毛发、云汉导

其荣卫、风霆发其昐蠲阴，景荡其明晬，苟一范之曰：人皆知生之足贵。若夫聪明睿知，神武不杀，腾涌舆盖，含吐日月，呵气则河海翁舒，展跖而川岳分豁，其动也，万物为之震耀；其息也，百灵为之寝伏。一约所就靡不盈，一缕

其荣衛風霆發其昐蠲陰景蕩其朙晬苟一
范之曰人皆知生之足貴若夫聰朙睿知神武
不殺騰涌舆盖含吐日月呵氣則河海翁舒
展跖而川嶽分豁其動也萬物為之震耀其
息也百靈為之寝伏一約所就廉不盈一縷

所亏靡不覆，此信天抱之冢子、帝植之元腹也。若夫咀智胎仁，络淳挺真，言不待咳，知不待询，艺礼乐以为黍稷，沃尘垢以为凤麟。启齿而埙篪肆应，安步则钟磬咸阗。八埏视其几席，七纬望其缨纶，虽错於环堵之侧，岩石

九罭之網摑於洙流雙袞之露歸於東服於

文武之册既五百四年春秋所存僅七十二國

蒼籙漂庭赤烏隚屋玉兆坼岐墨食淡雛

玄穹所為當璧而黃媪之所憑神者也當夫

之下而亢璧於焉假道斗井於焉問津斯又

之下，而亢璧於焉。假道斗井，於焉问津，斯又玄穹，所为当璧而黄媪之所凭，神者也。当夫苍籙漂庭，赤乌坠屋玉兆坼，岐墨食淡，雒文武之册。既五百四年春秋所存仅七十二国。九罭之网顿於洙流，双袞之灵归於东服，於

斯時也仲尼不出天地悱惻真宰旁春而求阿
保五帝倉皇而歎弱息仲尼於是匍匐以就口
食岐嶷以說道德俯仰喟然曰惟孝乎孝者
聖帝所以顯親哲王所以朙報也爾乃樹忠與
敬以啟孝疆表順與慈以宣孝里杜惡與慢

斯时也，仲尼不出，天地悱恻，真宰旁春，而求阿保，五帝仓皇而叹弱息，仲尼於是匍匐以就口食，岐嶷以说道德，俯仰喟然曰：『惟孝乎，孝者圣帝所以显亲，哲王所以明报也。』尔乃树忠与敬以启孝疆，表顺与慈以宜孝里，杜恶与慢

以植孝墉芸溢與驕以畢孝秄立言行以為社禊致和睦以為廟市三德之閑引其皐門六藝之都環其泮水子騫則左右奉車仲繇則輸輓千里西華之奔走無方宮絳之黽勉從仕言偃虘白華之篇仲弓占幹蠱之筮

休糧七日致苞栩之劬勞家食十年繹君陳
之妙旨於斯時也崔甯煽威於齊衛般瘞
反施於宋蔡藥匣以黨而攻公宮陳招以國
而弑嫡嗣三綱頹五典鑿諸侯替大夫肆荆
楚首亂不四五年三弑其君而後王室陵遲

休粮七日，致苞栩之劬劳：家食十年，绎君陈之妙旨，於斯时也！崔宁煽威於齐卫，般瘗以党而攻公宫，陈招以国而弑嫡嗣，三纲颓，五典鑿，诸侯替，大夫肆，荆楚首乱，不四五年三弑其君，而后王室陵迟，

宗國卑淪天王有狄泉之居齊侯来野井之

喑即使書社七百讓江漢以明尊季孟國高

分東海以發業灬豈遂改玉改步皇虞芮

憂其儒書忠樂化為楚語關石和鈞無所

奏其方琴瑟鍾鼓無所將其藥壁耀魄之

之喪寶而義農之自虐將使雷公乞劑於越

宗国卑沦，天王有狄泉之居，齐侯来野井之喑，即使书社七百，让江汉以明尊；季孟国高，分东海以发业。亦岂遂改玉改步皇虞芮，忧其儒书，思乐化为楚语；关石和钧无所奏其方，琴瑟钟鼓无所将其药；譬耀魄之丧宝，而羲农之自虐，将使雷公乞剂于越

人俞跗受調於扁鵲夫豈無尹單之徒致其

繾綣劉萇之曹投其瞑眩子產叔嚮之倫

奉其七箸隨會韓起之輩申其烹煅哉以

為醇仁之外無刀圭至義之它無鍼灼泰

不湊無醞醯泰順不蒸無饘粥天顧四國

膻涸相續非復仲尼盟而薦之則亦不樂也

人，俞跗受调於扁鹊，夫岂无尹单之徒致其缱绻，刘苌之曹投其瞑眩，子产叔响之伦奉其七箸，随会韩起之辈申其烹煅哉！以为醇仁之外无刀圭，至义之它无针灼，泰顺不蒸无饘粥，天顾四国膻涸相续，非复仲尼。盟而荐之则亦不乐也！

於是仲尼衣不解带，食不知味，系缕而寝、容臭而起，东向而问天首，西向而循天趾，温清抑搔者盖三十年。未已谅玄穹之郁伊，亦自幸其有子，故与许止共申言孝，则无所不孝，与纪季目夷言弟，则无所不弟，与季友叔豹。

崇祯辛巳元冬黄道周颂并书于白云之库。

於是仲尼衣不解帶食不知味繫緌而寢容
臭而起東嚮而問天晉西嚮而循天趾溫清
柳搔者蓋三十年未已諒玄穹之鬱伊点自
幸其有子故與許止共申言孝則無所不孝
與紀季目夷言弟則無所不弟與季友叔豹
崇禎辛巳元冬黄道周頌并書于白雲之庫